DESIGN
SERIES

# PATTERN
## ILLUSTRATION
# 도 안

미술도서연구회 편

도서출판 오람

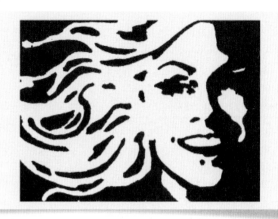

# ○ 머리말

　　도안이란 활용범위가 다양하여 오늘날과 같이 고도 성장을 이룩한 우리나라에서는 산업의 모든 분야에 필수적인 요소로 등장하고 있다. 그러한 만큼 그림 자체도 사실화에서 벗어나 변형되며, 이미지 부각에 있어서도 뚜렷한 기법을 필요로 한다.

　　오늘날 도안분야에서도 많은 자료들을 시중에서 볼 수 있지만, 이에 종사하는 이들에게는 도안 구상에 필요로 하는 자료들이 다양하면서도 많은 것들이 있어야 하며, 내용도 시대에 맞는 자료만을 접해야 한다. 따라서 본 도서에서는 우리나라 및 세계의 우수 도안들을 시대와 풍토에 맞게끔 선별해서 수록하였으며, 특히 여러 면을 할애한 원색도안은 착색공부에 많은 도움을 주리라고 생각한다. 다만 한정된 지면 때문에 더욱 다양한 많은 자료들을 싣지 못한 점이 아쉬움으로 남을 따름이다. 앞으로 중판 때 더욱 새롭고 참신한 자료들로 보완할 것을 약속드리며, 도안 분야에 종사하는 분이나 학생 여러분의 실무에 도움이 되기를 간절히 바라는 바이다.

편 저 자

## 도안의 형태적 구분

도안이란 사실화(寫實畵)를 요구하고 있는 내용에 적합하게 변형된 그림으로서, 시각적으로 이미지의 부상이 강력하게 나타나야만 한다. 그래서 도안의 형태는 많은 양상으로 그 기법이 다양해져 있다. 오늘날에는 도안에 필요한 많은 필기구와 부착용 재료, 훌륭한 지질(紙質) 등이 개발되어 있기 때문에 아이디어의 여하에 따라 걸작들이 쏟아져 나오고 있다.

아래 그림은 도안 작화의 종류를 나열한 것이다. 이들을 살펴본다면, 먼저 약화에서부터 사실화에 변화를 주지 않고 바탕에 묘한 문양을 삽입하거나 단순히 그림자만으로 나타내는 것, 여러 그림을 변형시켜 복합시키는 것, 또는 만화 형태를 취하는 방법, 단순 변형에 의한 심벌 마크나 캐릭터 형식의 것, 추상화적인 요소를 가미한 것, 특히 기하학적인 정확한 구도와 배치에 의해 작성되는 정밀을 요하는 것 등, 그 종류는 그때그때 요구되는 상황에 따라 내용에 적합한 도안이 되어야 한다.

그러므로 도안이란 자체는 그 표현의 종류가 광범위하여, 엄밀히 따져본다면 문자도안(Lettering)까지도 여기에 속한다고 보아도 무리는 아닐 것이다. 우리들이 무심히 보아 넘기는 우리 주위를 자세히 관찰하게 되면, 어느 하나라도 도안이란 범주 속에 들어가 있지 않은 것이 없다. 다음은 수많은 작품들이 어떻게 구분되어져 있는지를 나열하고 있다.

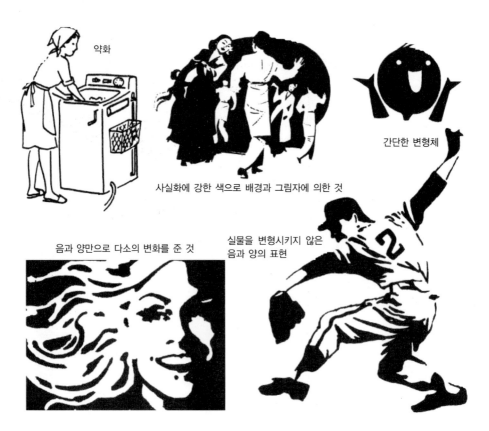

약화

사실화에 강한 색으로 배경과 그림자에 의한 것

간단한 변형체

음과 양만으로 다소의 변화를 준 것

실물을 변형시키지 않은 음과 양의 표현

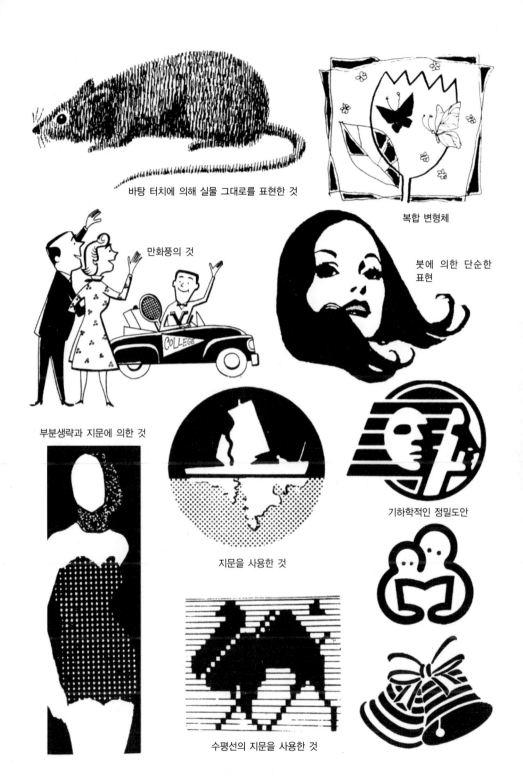

바탕 터치에 의해 실물 그대로를 표현한 것

복합 변형체

만화풍의 것

붓에 의한 단순한 표현

부분생략과 지문에 의한 것

기하학적인 정밀도안

지문을 사용한 것

수평선의 지문을 사용한 것

## 지문(地紋)의 종류

도안에는 여러 가지 지문을 사용하고 있다. 흔히 스크린톤에 많이 의존하는 실정이지만 그보다는 스스로 표현 기법을 개발하는 것이 더욱 새로운 감각을 느끼게 할 것이다. 아래를 참고하기 바란다.

물 묻은 종이 위에 물감을 떨어뜨린다.

붓(환필)의 털부분 중간쯤을 가위로 잘라내어 그 끝에 농도가 진한 물감을 묻혀 두들기거나(왼쪽), 선을 긋듯이 한다(오른쪽).

물에 여러 색깔의 유성 물감을 넣은 다음, 종이로 떠내어 말린다.

스크린톤

굴곡이 있는 곳에 롤러로 색깔을 묻혀 종이로 찍어낸다.

사진 기법에 의한 지문

사진 식자에 의한 지문

## 표현 방법의 구분

컷의 작화에서 먼저 생각해야 할 일은 내용이 요구하는 데 따른 모양의 구상이다. 여기서는 모양의 구상이 아닌 정해진 형태를 어떻게 표현하는가를 말하고자 한다. 다시 말한다면 선을 굵게 해야 하는지, 스크린톤과 같은 무늬를 넣어야 하는지, 아니면 도안의 성질로 봐서 그림 전체를 어둡게 해야 하는지 등 표현 방법을 설정해야 한다. 이러한 표현 방법을 크게 나눈다면 4가지를 들 수가 있다. 다음에 나열된 그림 가운데서 ①은 그림 전체를 바탕칠로 단순화시킨 것이며, ②는 그림의 특정한 곳에 스크린톤 등으로 무늬화한 것이다. ③은 펜이나 붓으로 선만을 이용해서 그린 그림이며, ④는 바탕칠에 그림을 백발(白拔)로 나타낸 것이다. 위의 4가지가 서로 복합하거나 아니면 여기서 더욱 특이한 방법으로 파생된 기법이 활용된다. 그러나 결국은 이 4가지의 분류에 속한다고 볼 수 있다. 여기서의 파생이란 말은, 예로서 ③과 같은 선화에서도 선은 굵게 하는지, 점선이 좋은지, 선에 변화(굵기)를 주어 입체감을 주어야 할 것인지 등, 선 하나에만도 많은 표현 방법을 발휘할 수가 있다. 그리고 도안 작가는 자기 나름대로의 즐겨 사용하는 기법을 몇 가지씩 가지고 있다. 또한 작가들은 활동 중에도 수시로 자기 개발을 해야 한다. 개발의 유일한 길잡이라면 종이의 질감에 특히 민감해야 하며, 필기구의 활용에 능숙해야 한다. 다음 페이지의 여러 가지 사항에 유의하기 바란다.

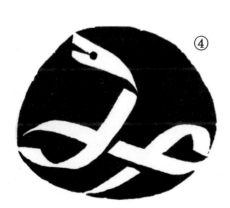

## 표현 방법의 예

  다음은 표현 방법의 예 가운데서 극히 일부만을 담고 있다. 한 가지 모양의 도안에도 다양한 표현
이 있음에 놀랄 것이다. 이러한 기법은 반드시 숙달해야만 한다. 더욱이 색채에 있어서는 그 표현 방
법이 무궁무진하게 많다. 결론은 꾸준한 노력에 많은 시간을 투자해야 좋은 작품 제작의 실력을 소
유하게 됨을 명심해야 할 것이다.

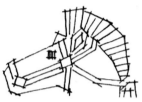

① 선과 선의 교차점에서 마
무리 짓지 말고 약간 나오게
한다(환펜).

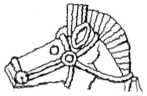

② 꼬불꼬불한 선으로 그렸
다. 이따금 두 줄의 선이 합
쳐져 나간 곳도 있다.

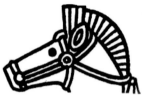

③ 굵은 선으로 별다른 변화
없이 같은 굵기로 그린 또렷
한 그림이다(붓).

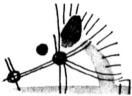

④ 연한 색상 위에 가는 선
으로 불규칙하게 첨가했다
(환펜).

⑤ 켄트지 위에 앞쪽 면적이
큰 크레용으로 단숨에 그려
나갔다(많이 활용되는 기법이
다).

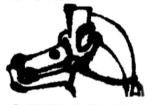

⑥ 화선지나 물 먹인 종이
위에 붓으로 단숨에 그린 것
이다(삽화 등에 널리 활용된
다).

⑦ 점화라고 하는데, 다소
시간이 걸리지만 정교한 느
낌이 있다(환펜).

⑧ 많이 활용되는 기법으로
서, 스크린톤으로 정교한 점
으로 돋보이게 하는 것이 특
색이다.

⑨ 평행된 선으로 완성시켰
다. 특색은 짧은 선을 중복
시켜 부분적인 입체감을 나
타내고 있다.

⑩ 그라데이션(gradation)에
의하여 입체감을 나타내고 있
다. 강한 색깔의 첨가로 입체
감의 완벽을 이루고 있다.

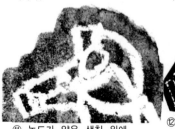

⑪ 농도가 얕은 색칠 위에
백발로 표현된 그림으로서,
삽화에 많이 활용되고 있다.

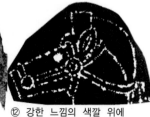

⑫ 강한 느낌의 색깔 위에
송곳이나 침 등으로 긁어서
만든 것이다(표현 기법 용어
는 스크래치라고 함).

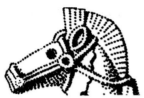

⑬ 점만으로 표현한다. 좀 딱딱한 감이 있어 강한 인상을 풍긴다(사무용 펜).

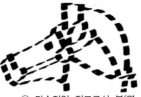

⑭ 단속적인 점묘로서 붓(평필)을 이용해서 규칙적으로 끊어 연속선을 만든다.

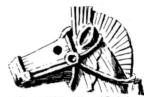

⑮ 스케치를 하는 마음가짐으로 입체감을 표현한다. 이때는 선을 복잡하게 해서는 효과가 없다.

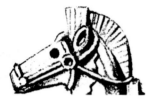

⑯ 콘테의 끝을 가늘고 뾰족하게 해서 질감이 굵은 종이에 그린 것이다.

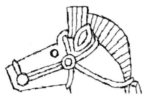

⑰ 선묘이긴 하지만 줄곧 그어나간 선이 아닌, 불연속적으로 끊어가면서 연속시켜 그린다(환펜).

⑱ 굵은 선으로 그린 것이지만 선의 굵기가 불균형하다(붓).

⑲ 붓의 털 중간쯤을 자른 것으로 찍어서 바탕 그림을 만든 다음, 흰물감으로 완성시킨다.

⑳ 바탕을 균등하고 강한 색상의 물감으로 칠한 다음, 흰물감으로 완성시킨다.

㉑ 색상의 조화에서 강약의 조화를 균형있게 그린다(고도화된 기법임).

㉒ 이질적인 색상의 결합이다. 여기서 강한 색상은 그림에서의 액센트를 나타내고 있다.

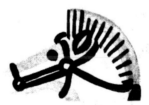

㉓ 굵고 진한 선으로 윤곽(중요 부분)을 그렸다. 색상의 조화를 잘 표현하고 있다.

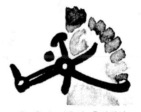

㉔ ㉓의 경우와 흡사하다. 다만 색상의 배치가 다를 뿐이다.

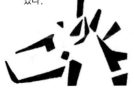

㉕ 명암의 표현을 자극적인 이미지 표현을 위해 삼각형의 명암으로 만들고 있다.

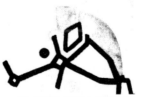

㉖ 강약의 톤에서 윤곽의 암시에 치중하고 있다.

㉗ 명암을 나타내는데 있어서 디자인 형식에 준해 그려진 것이다.

## 변형 도안의 실제

지금부터 형태별로 사실화를 어떻게 도안화하느
냐에 대한 실제를 살펴보기로 한다.

여기에 수록된 것은 하나의 기본 사실화를 기본
안으로 해서 이를 중심으로 여러 패턴으로 작도를
한다. 앞에서 기술한 형태적 구분, 표현 방법 등을
활용해서 작도해 보기로 한다.

오른쪽의 사실화에서 아래쪽의 3단계의 변형된
그림이 나왔다. 물론 이것들 외에도 얼마든지 파생
시킬 수는 있지만, 여기서는 기본적인 변형 도안을
12~13페이지에 수록하였다.

즉, ①은 명암을 단순한 선으로만 나타낸 것으로
서, 흔히 컴퓨터 그래픽으로 만들어져 널리 활용되
고 있다. 또 ②는 명암을 강한 톤에 의해 나타낸 도
안에서 중요한 영역을 차지하는 고도의 기법이며,
③역시 반사되는 극소의 빛을 나타낸 것이다.

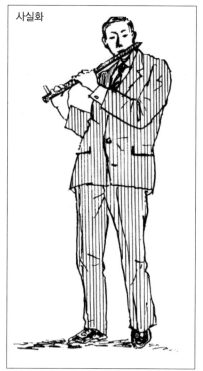

사실화

변형 도안

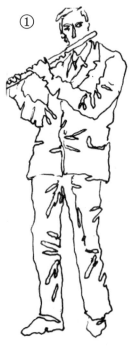

①

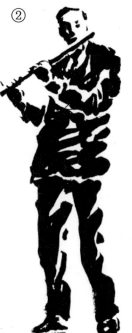

②

③

사실화

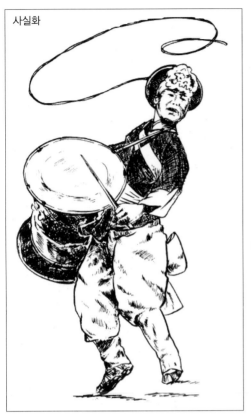

변형 도안

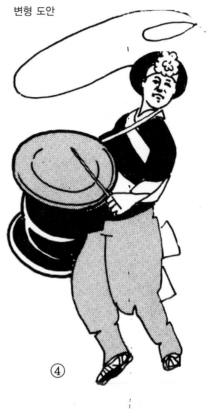

④

④는 명암에 구애되지 않고 단지 색상에 강약만을 주고 지문을 붙여 3단계 형상의 효과를 보여주고 있으며, ⑤는 그 기법이 ②와 같다.

⑥은 굵은 선으로서 사실화의 윤곽선과 내부를 간략화시킨 도안이다.

이러한 형태의 도안은 오늘날 여러 분야에서 활용되고 있다.

그 원인은 컬러화한 이 도안이 어느 도안보다도 색상의 부각이 뚜렷하기 때문이다.

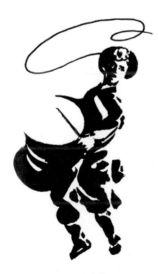

⑤

⑥

다음은 사실화를 도안화한 그림의 예이다. 물론 지금까지의 기법을 사용한 것이지만, 도안 전체를 대표하는 것은 아니다. 참고하기 바란다.

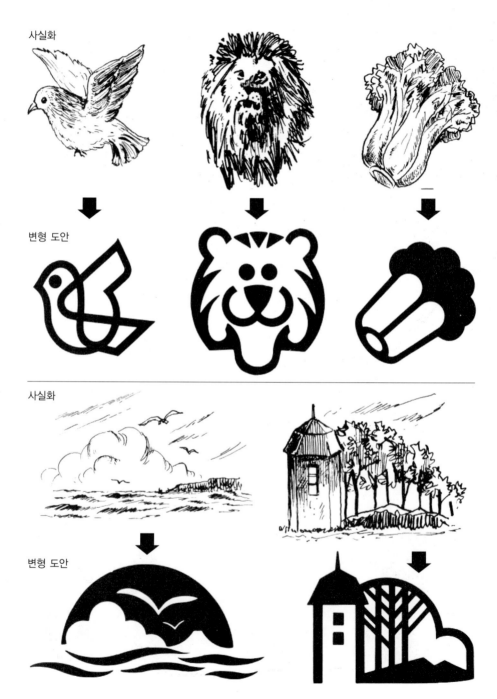

사실화

변형 도안

사실화

변형 도안

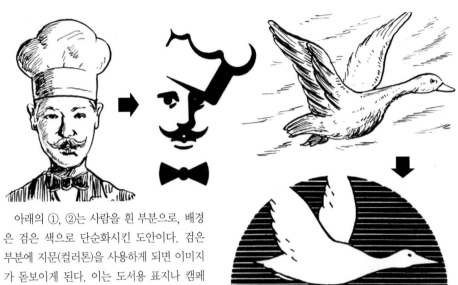

  아래의 ①, ②는 사람을 흰 부분으로, 배경은 검은 색으로 단순화시킨 도안이다. 검은 부분에 지문(컬러톤)을 사용하게 되면 이미지가 돋보이게 된다. 이는 도서용 표지나 캠페인 광고 등에 많이 이용되고 있으며, 때로는 포스터에도 활용되고 있다.

상징 도안

①

②

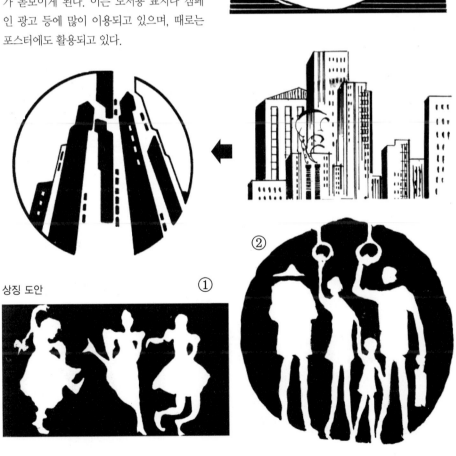

사실화

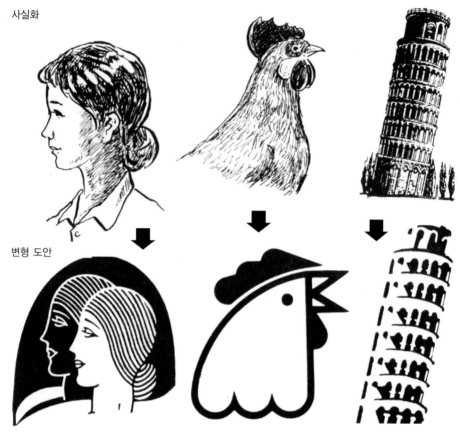

변형 도안

## 극히 상이한 동의(同意) 도안

하나의 소재를 도안화할 때 사실화의 외형(윤곽)을 비슷하게 하는 경우와, 사실화의 외형과 동떨어진 것이긴 해도 원래의 주제는 그대로 살린 경우가 있다. 아래 도안 ①, ②, ③은 파도라는 하나의 주제를 외형과 내부가 완전히 다르게 그린 것이다. 그러나 파도라는 주제 본연의 뜻만은 손상 없이 나타내고 있다. 이러한 표현은 목적의 상황이나 의뢰자의 요구에 따르게 된다. 특히 ①은 트레이드 마크나 심볼일러스트에 이용되는 도안으로서, 주위가 산만하지 않고 섬세한 기하학적인 구조를 가지고 있다. 또 캐릭터 도안의 제작에 있어서도 ①의 형태를 많이 따르고 있다.

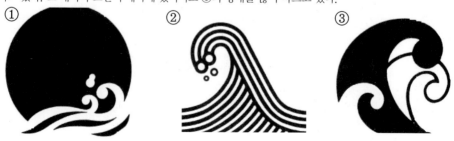

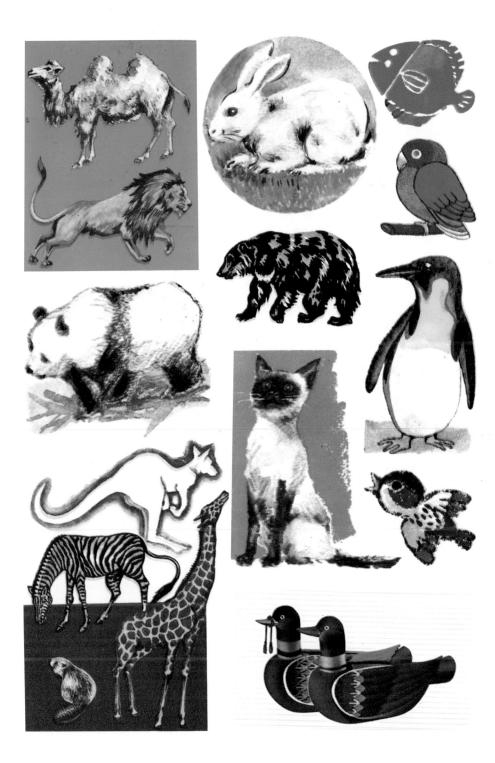

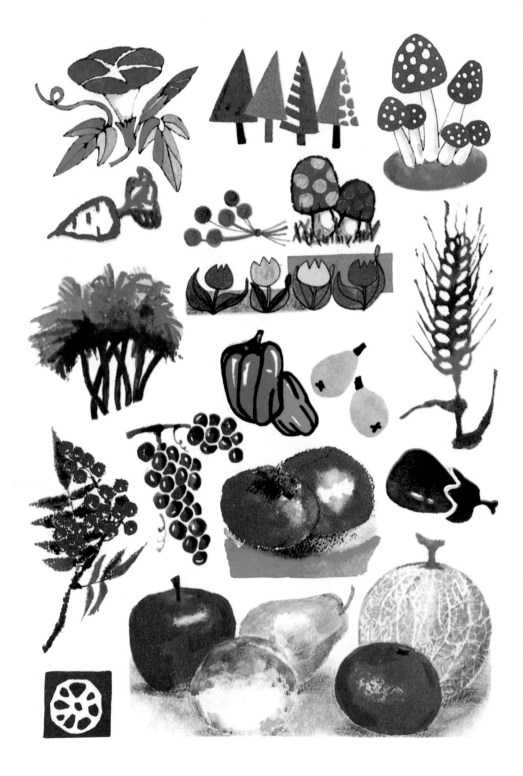

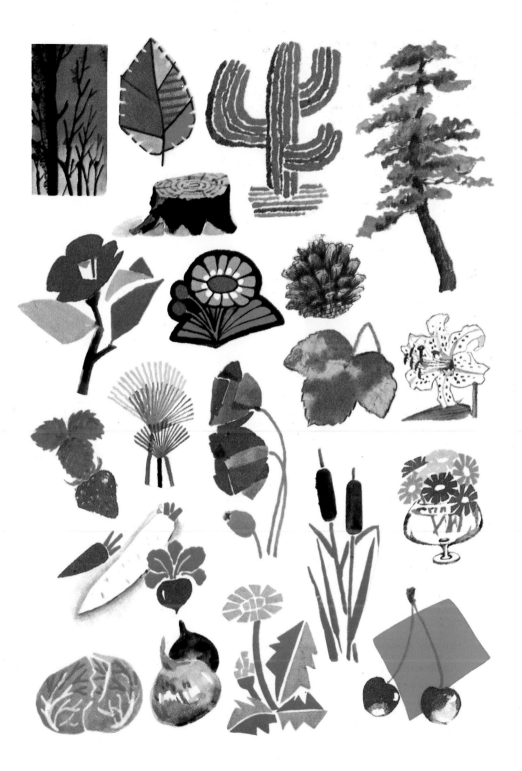

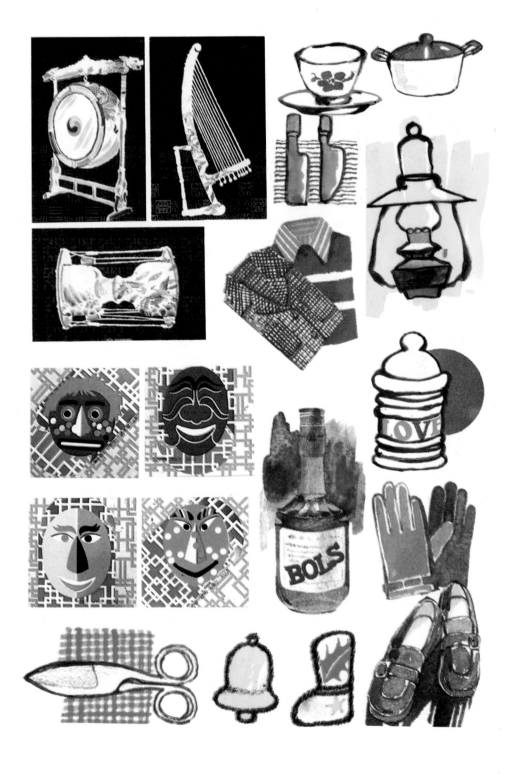

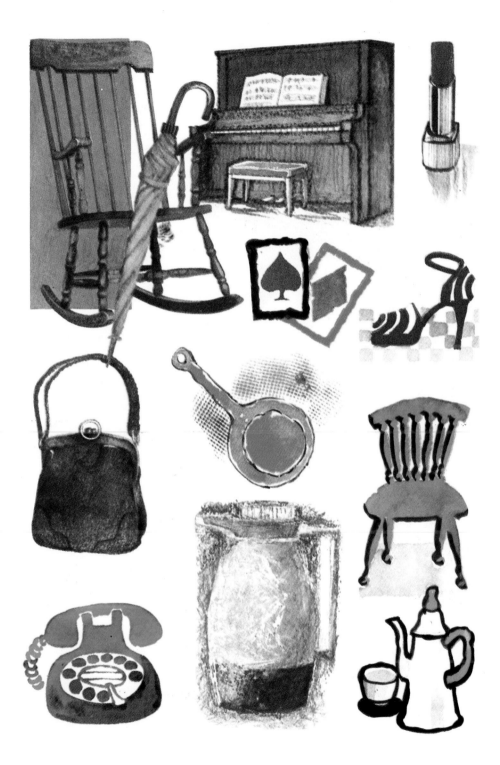

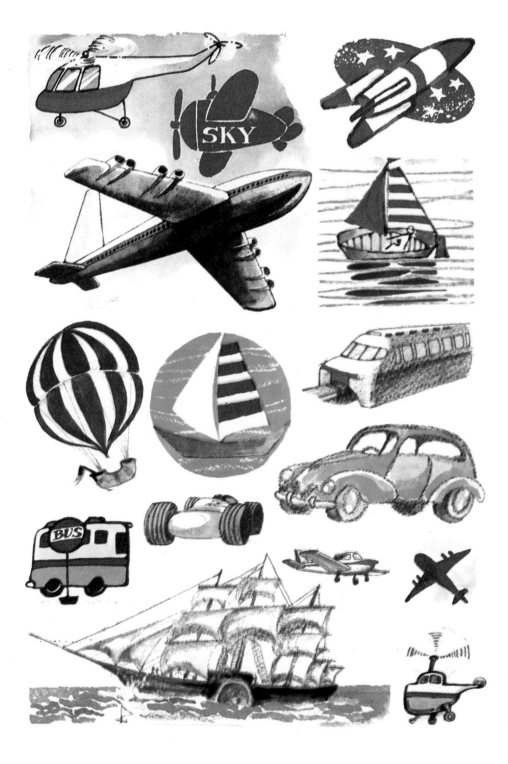

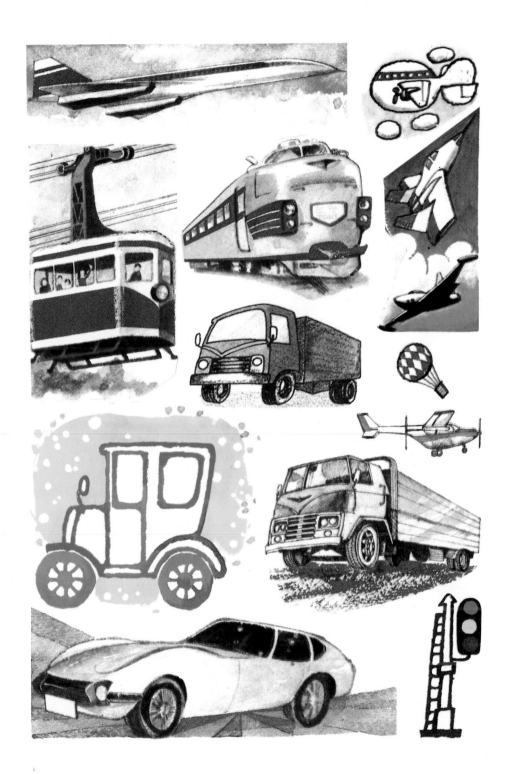

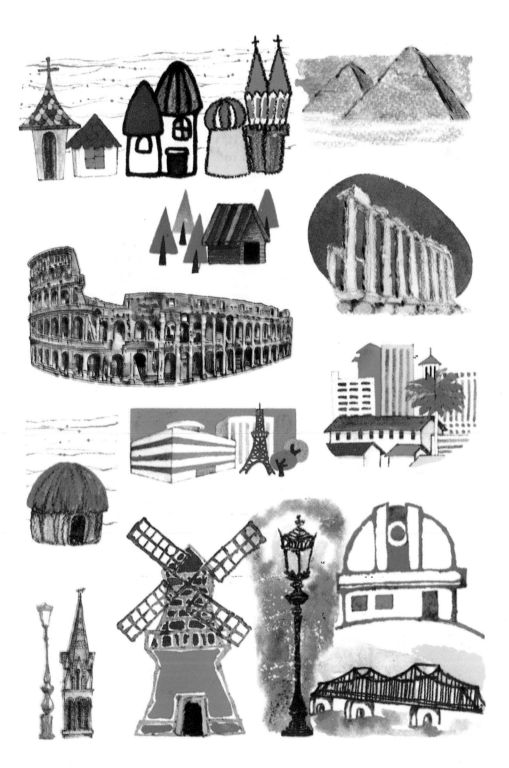

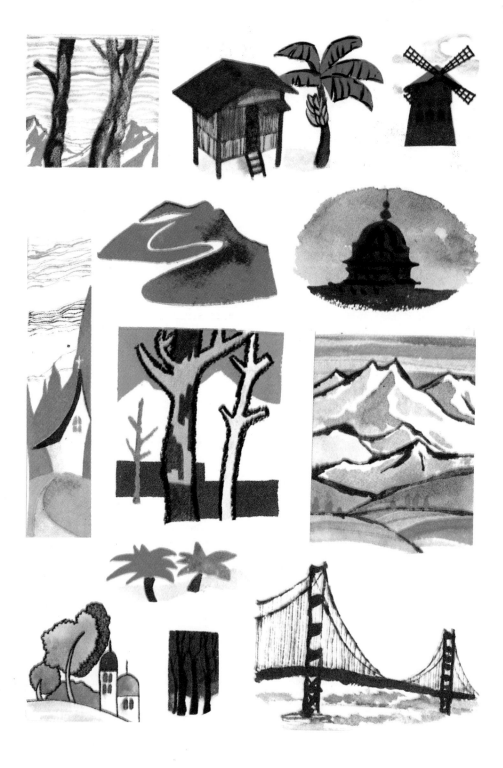

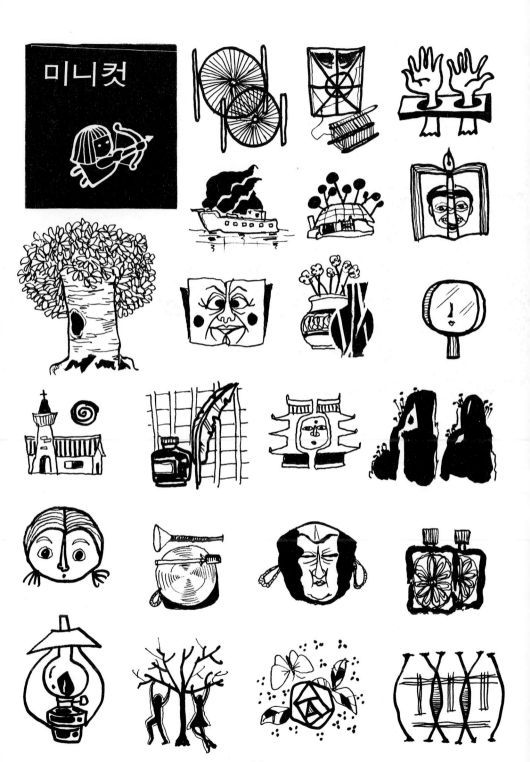

미니컷

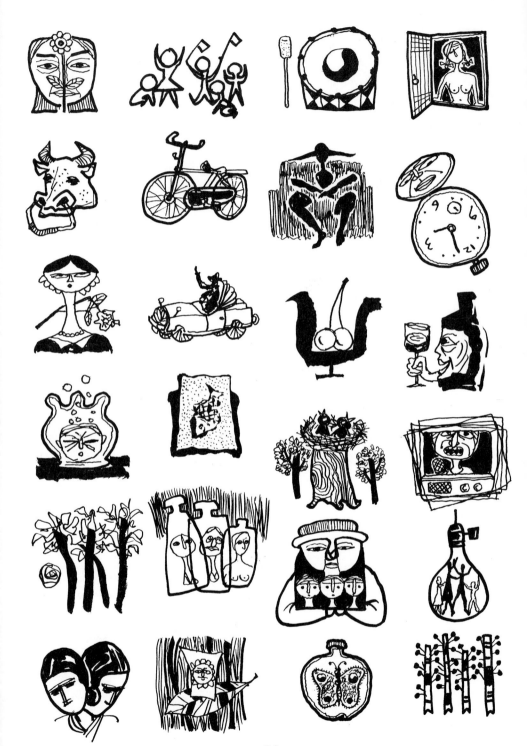

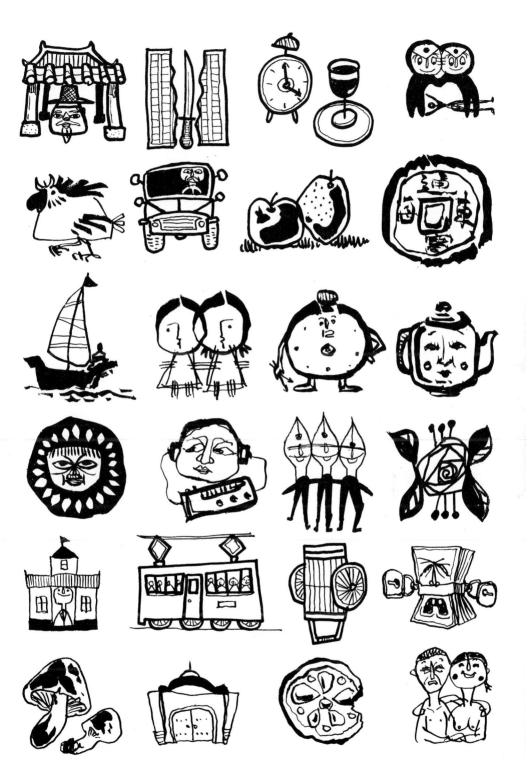

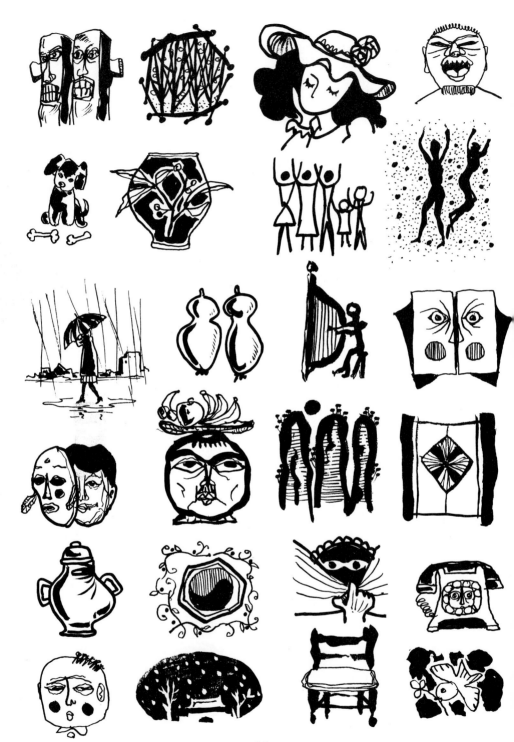

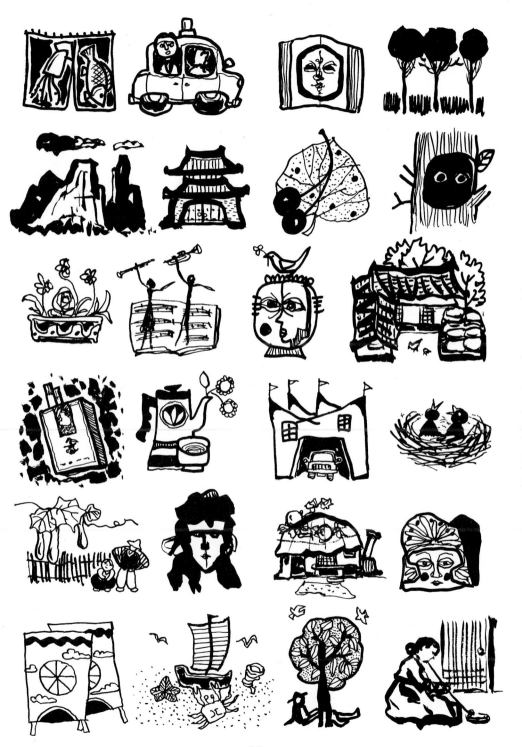

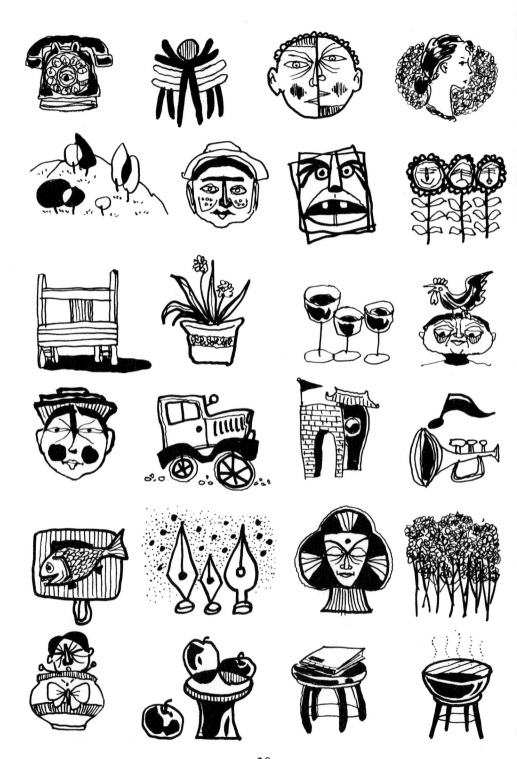

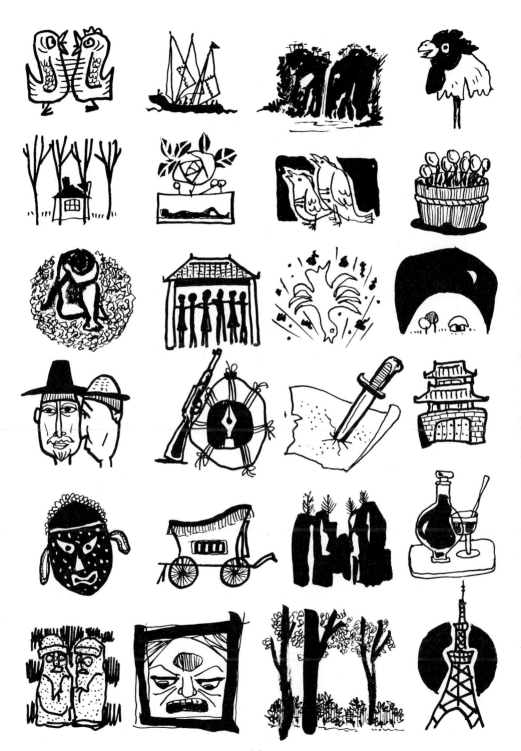

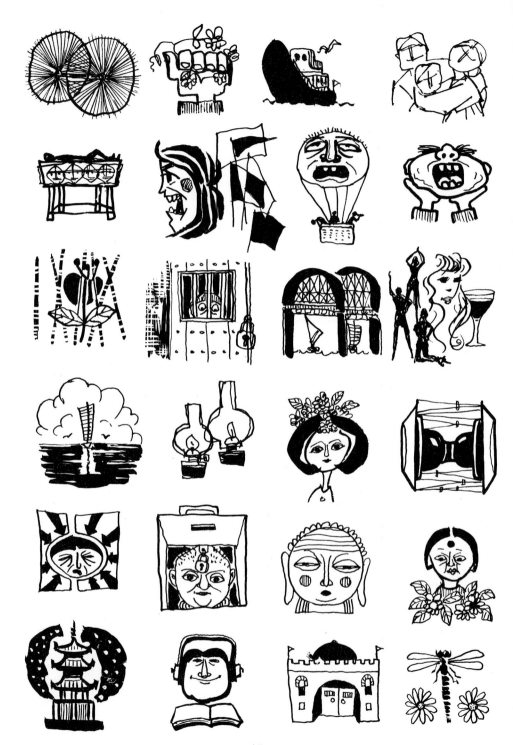

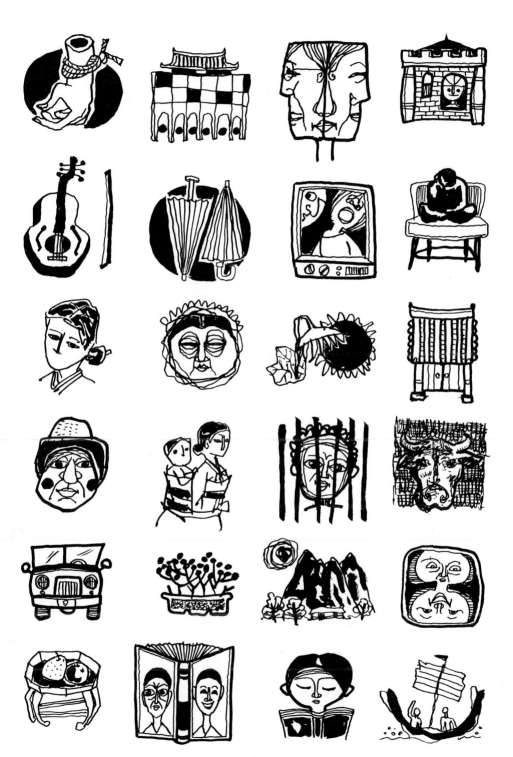

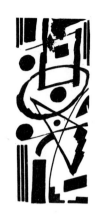

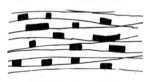

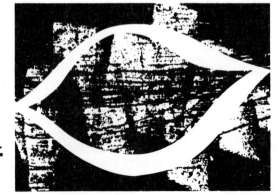

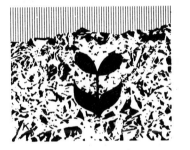
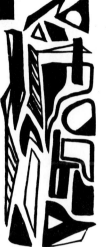
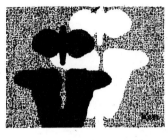
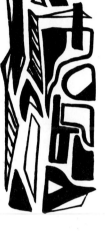

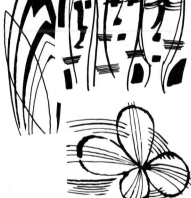

크리스마스

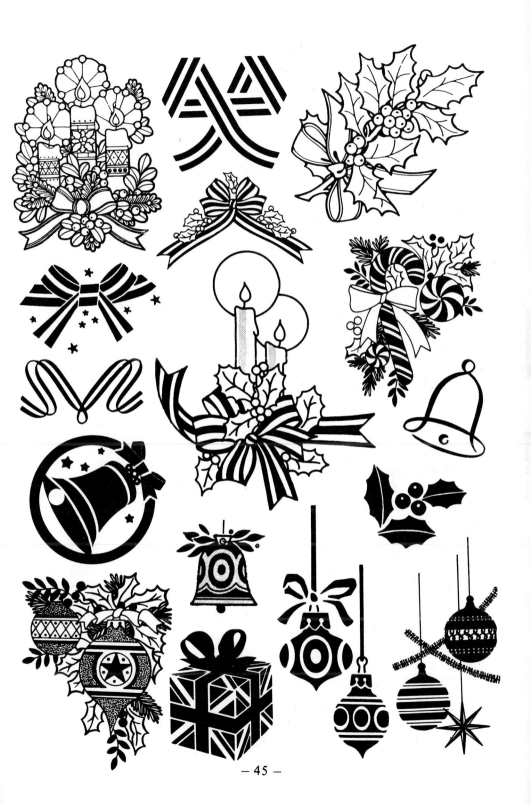

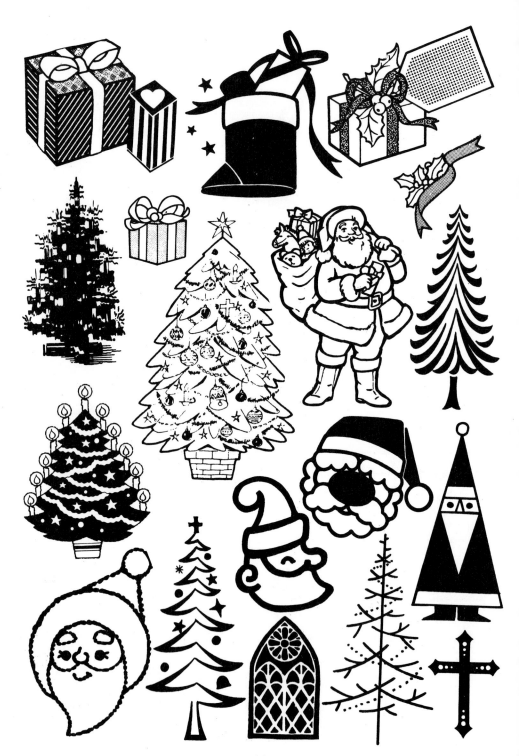

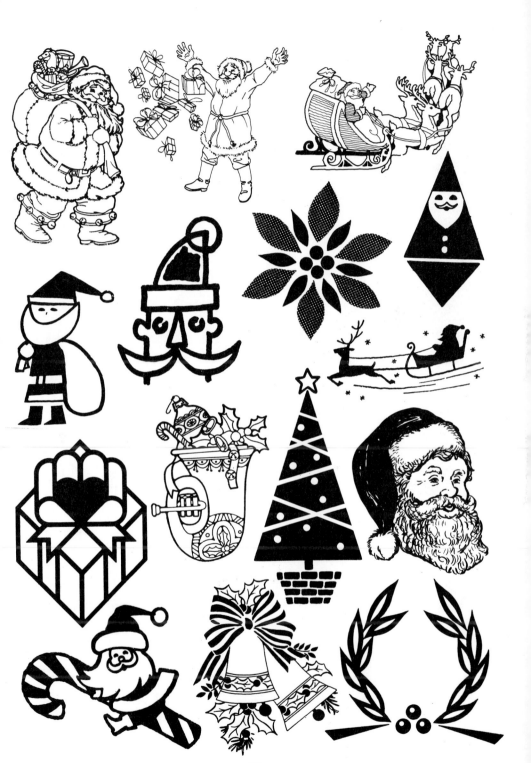

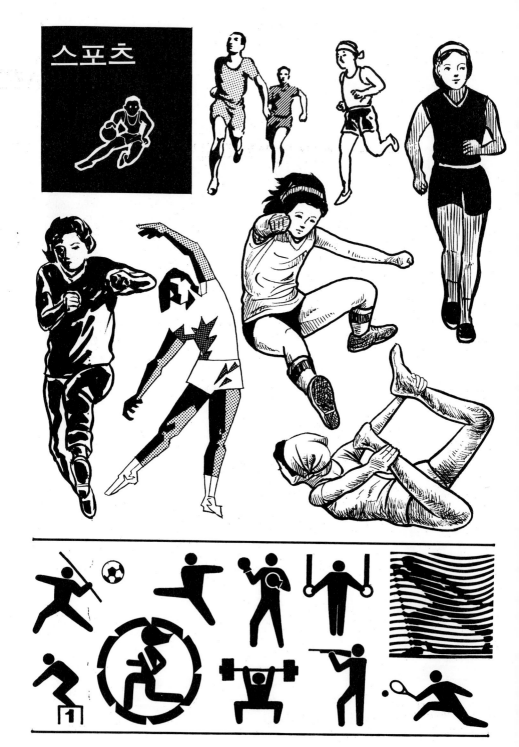

스포츠

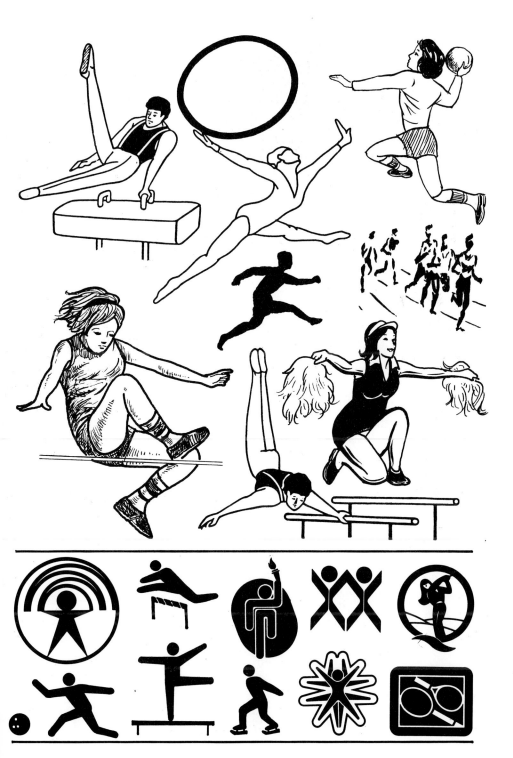

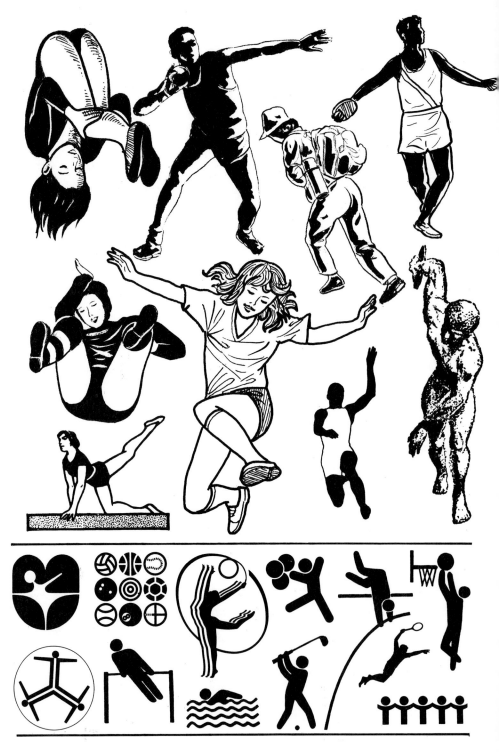

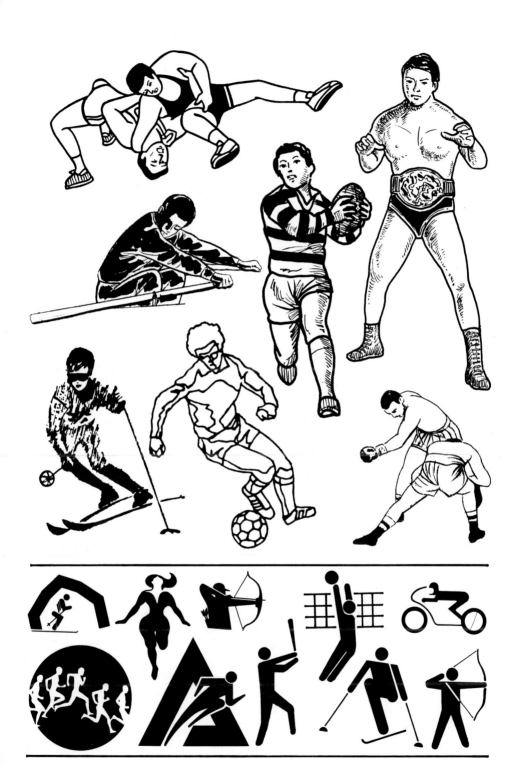

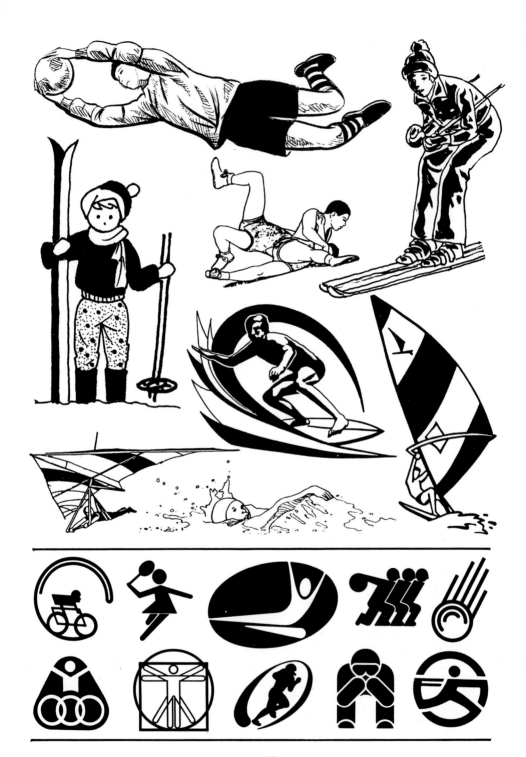

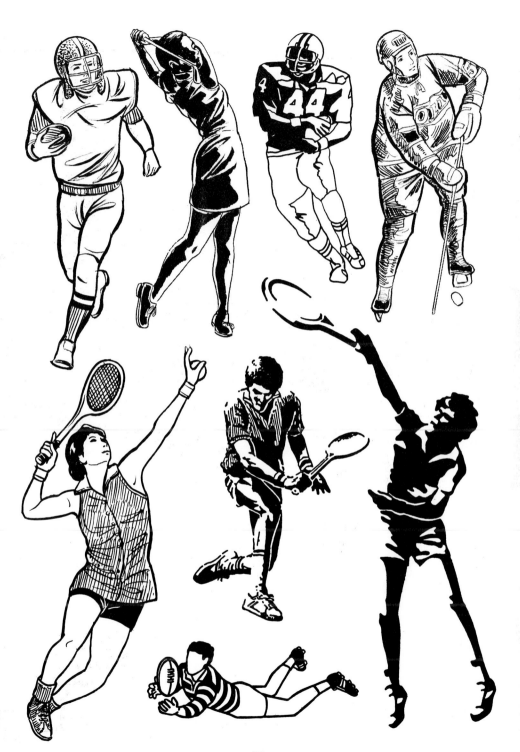

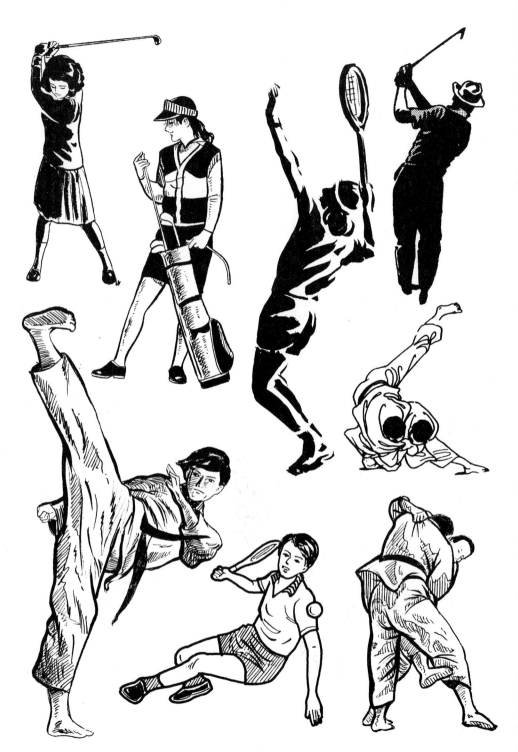

인물

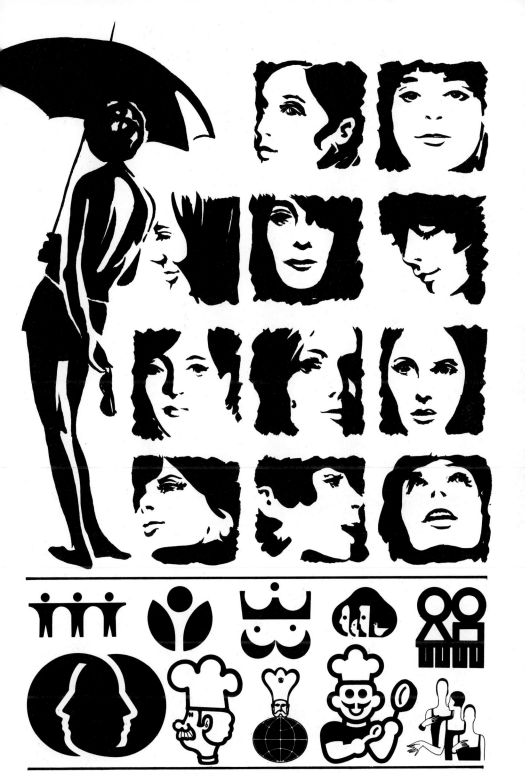

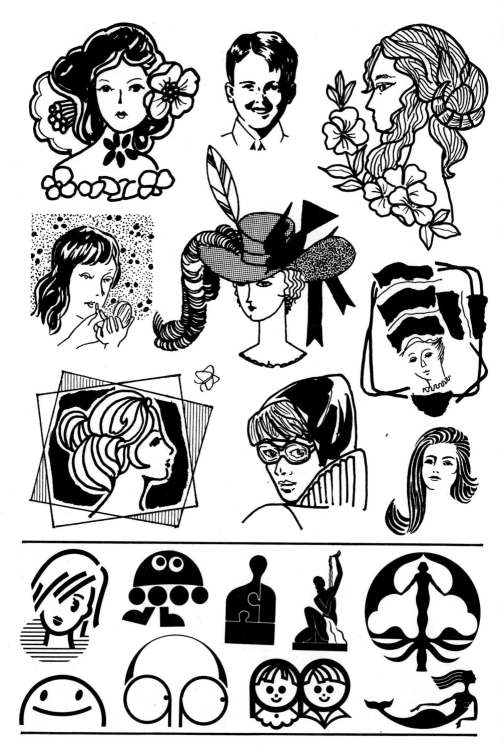

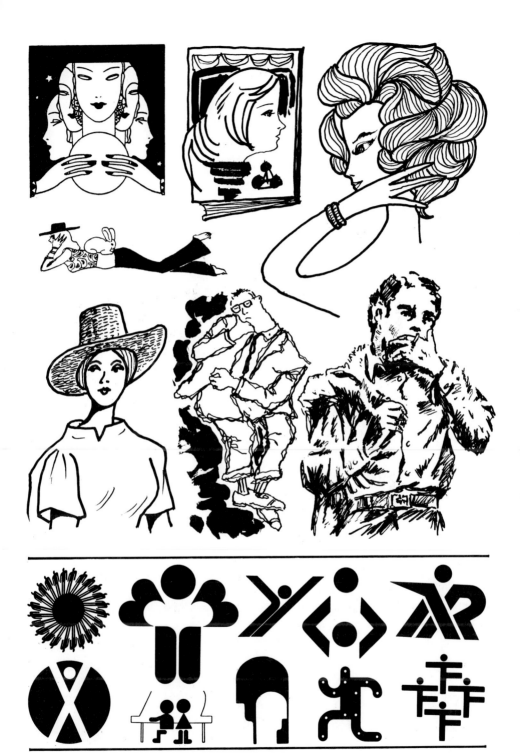

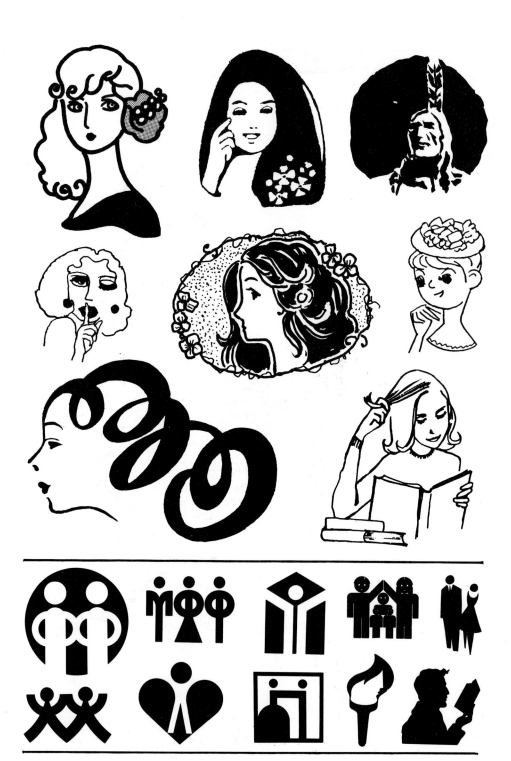

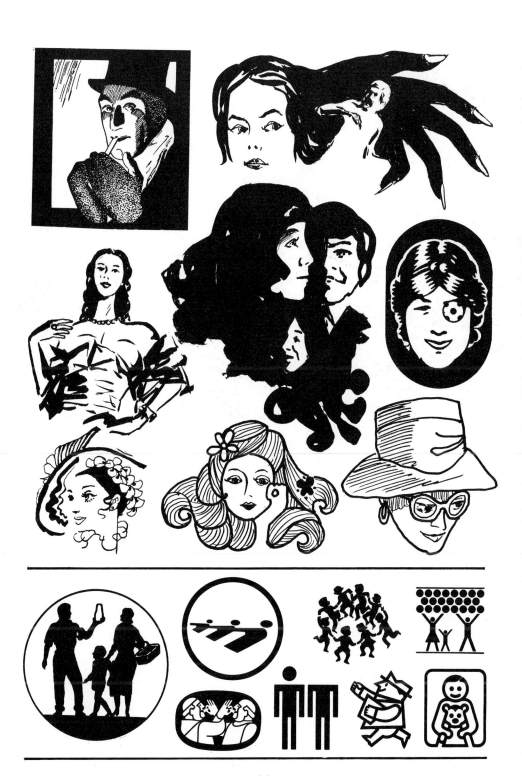

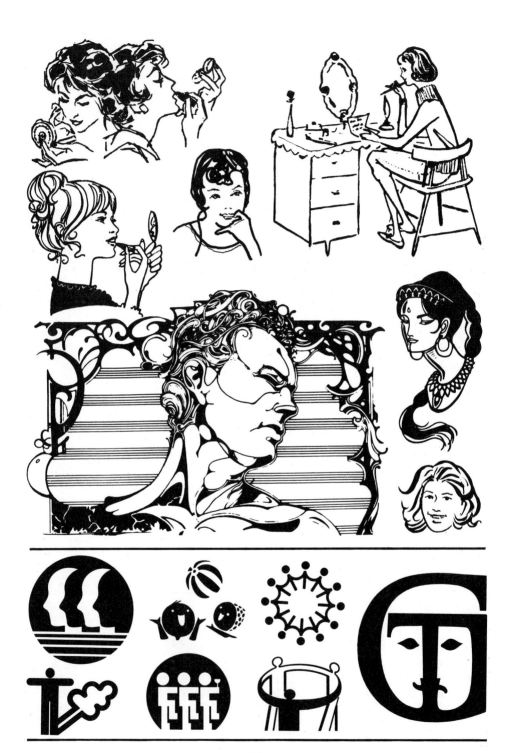

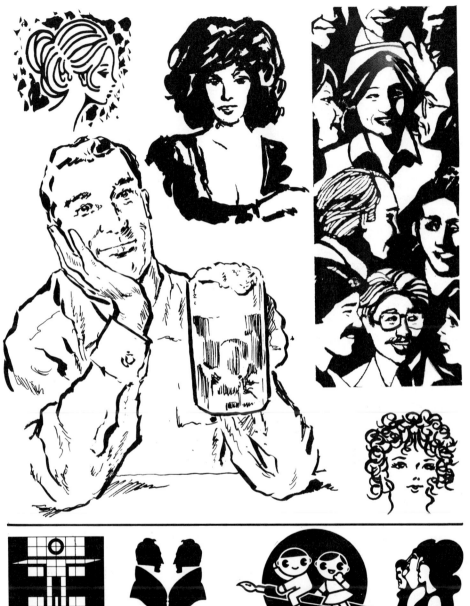

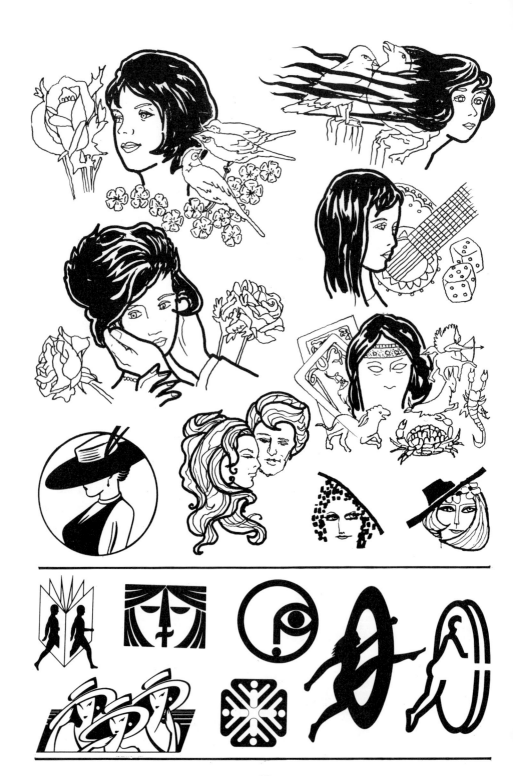

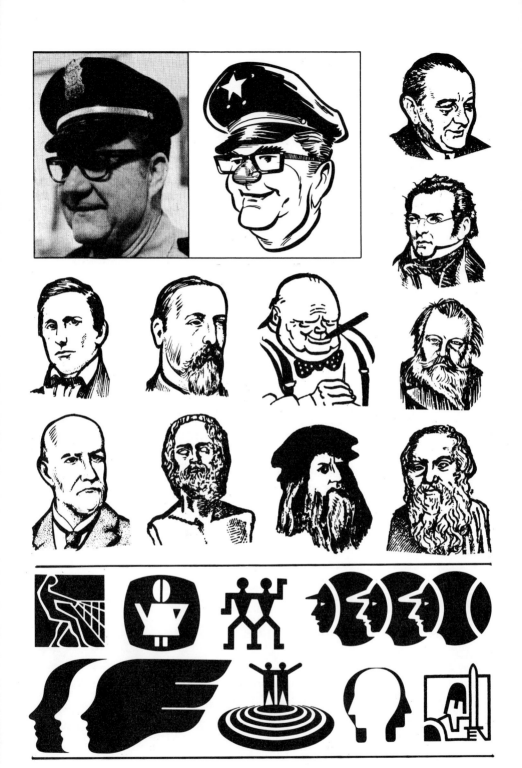

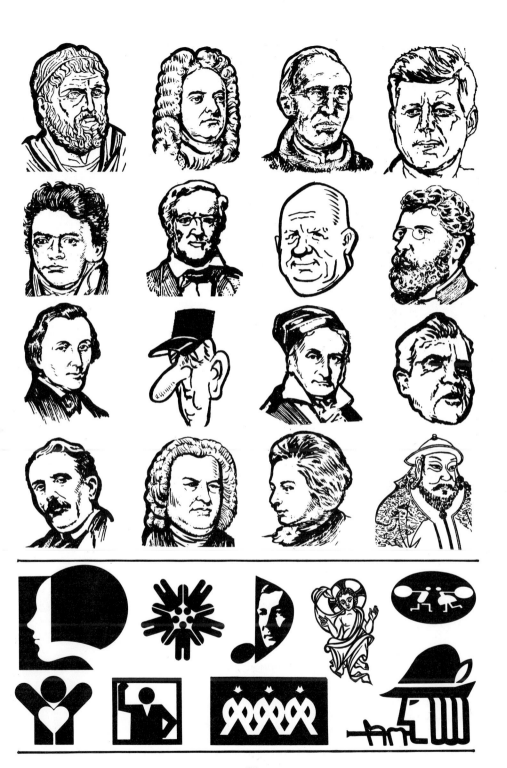

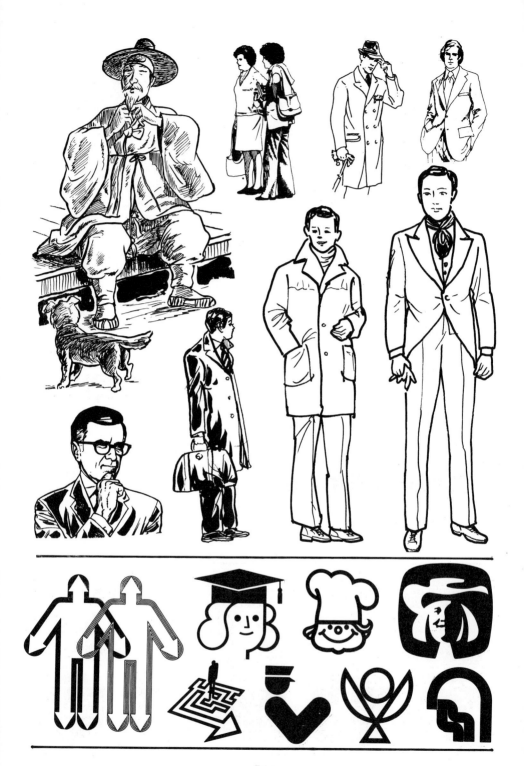

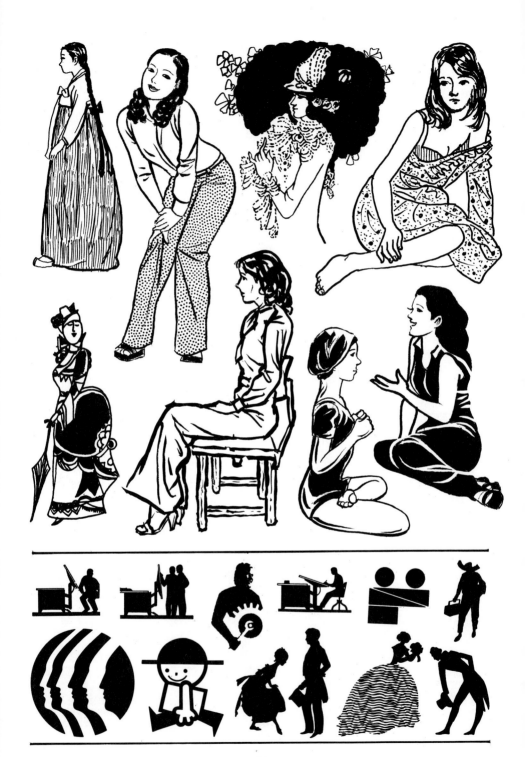

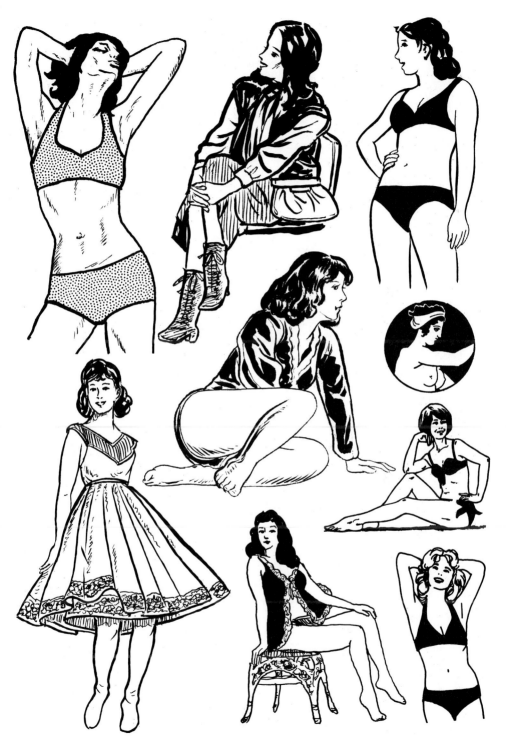

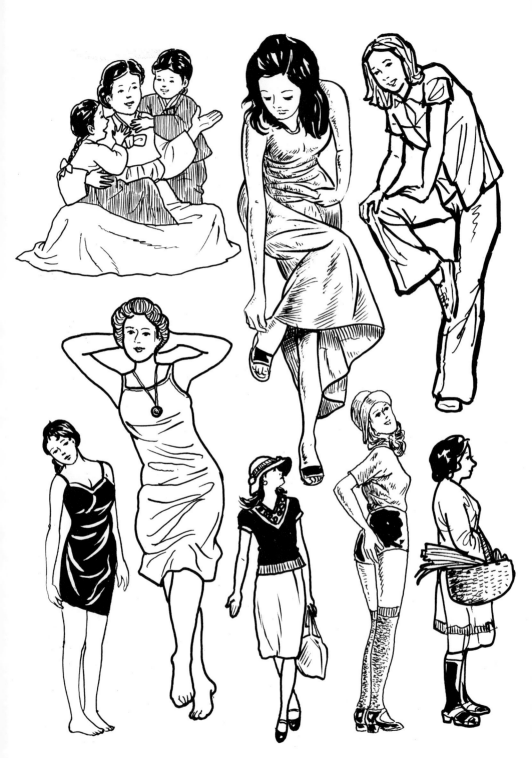

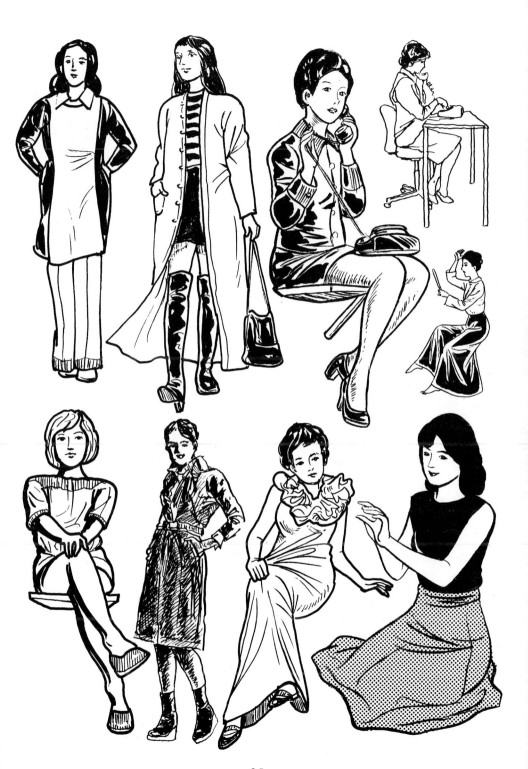

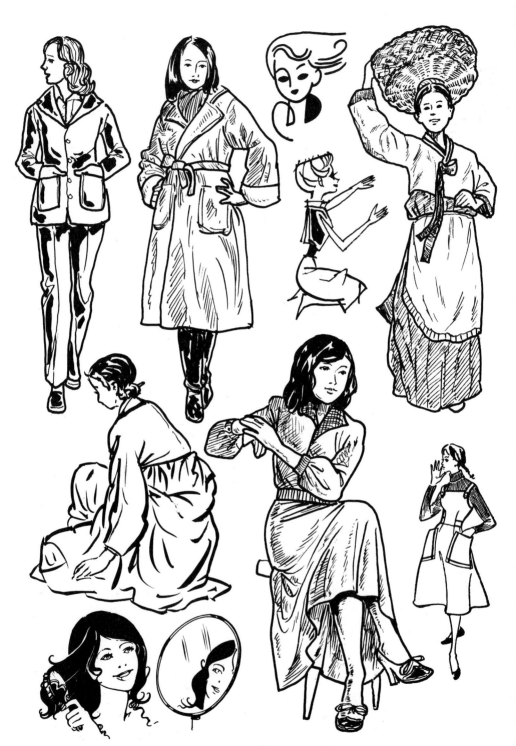

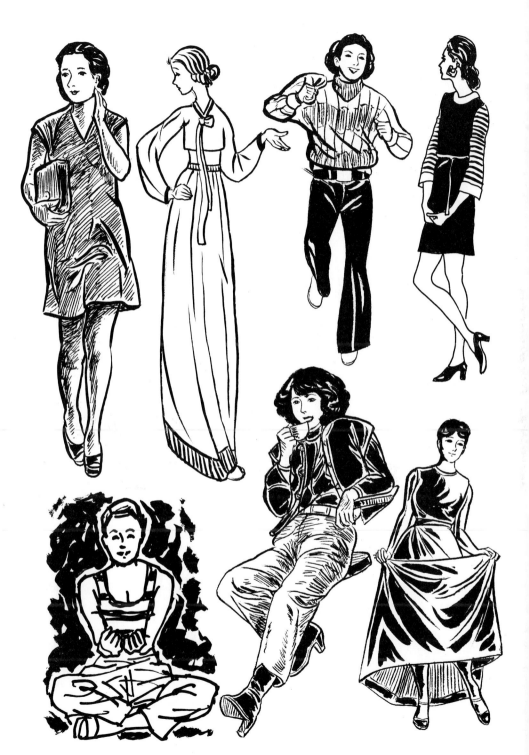

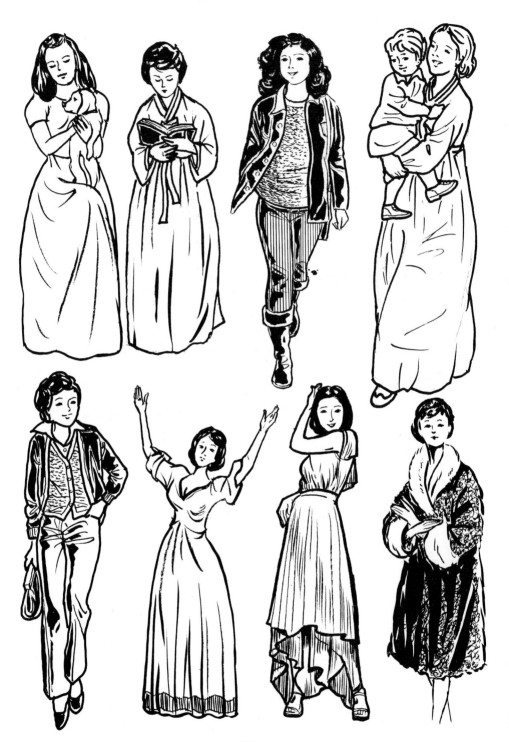

누드

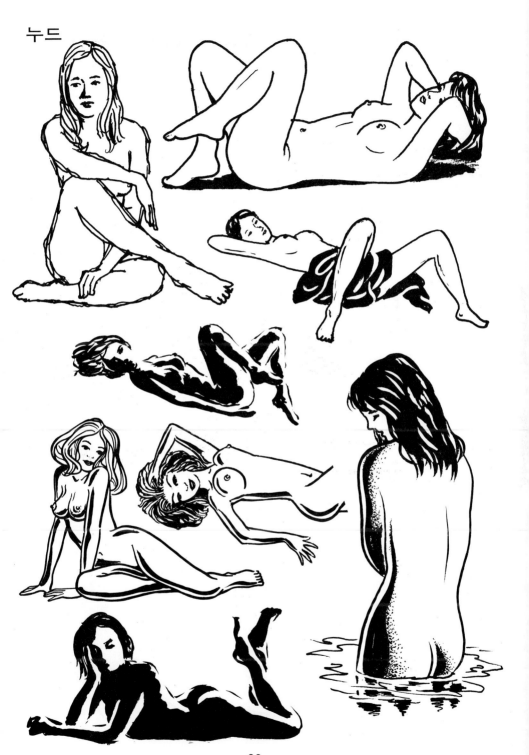

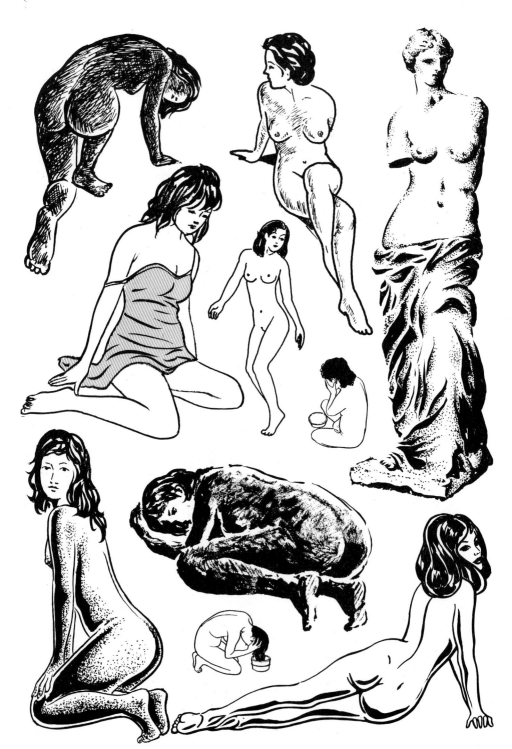

# 궁중 의상

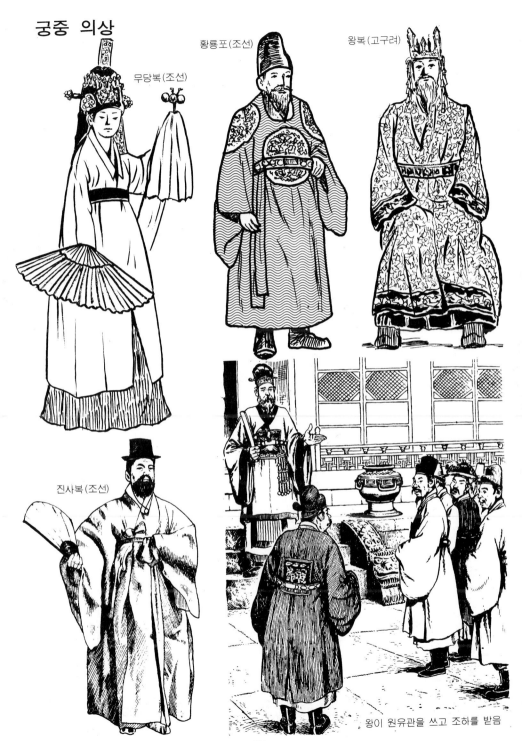

무당복(조선)

황룡포(조선)

왕복(고구려)

진사복(조선)

왕이 원유관을 쓰고 조하를 받음

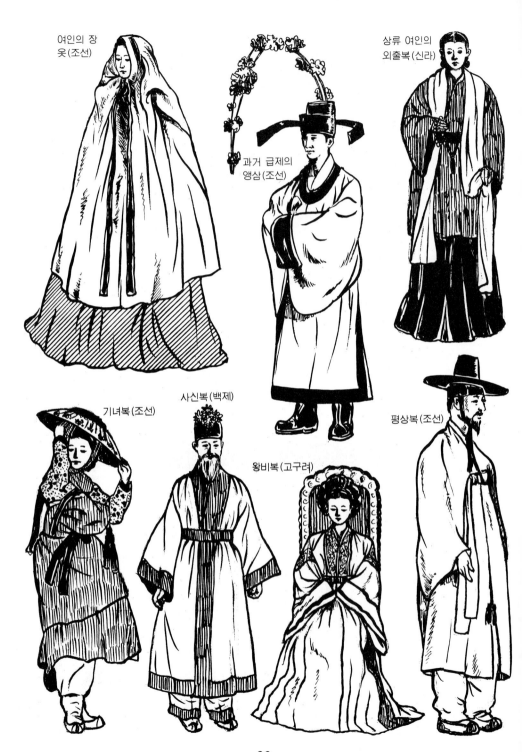

여인의 장옷 (조선)

과거 급제의 앵삼 (조선)

상류 여인의 외출복 (신라)

기녀복 (조선)

사신복 (백제)

왕비복 (고구려)

평상복 (조선)

음악

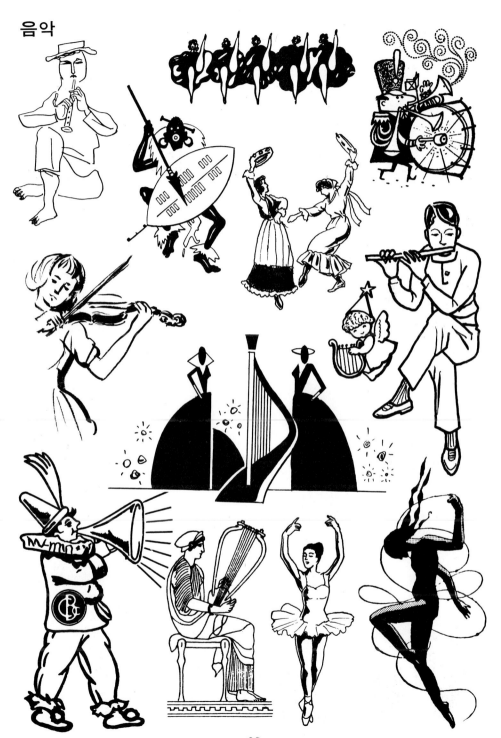

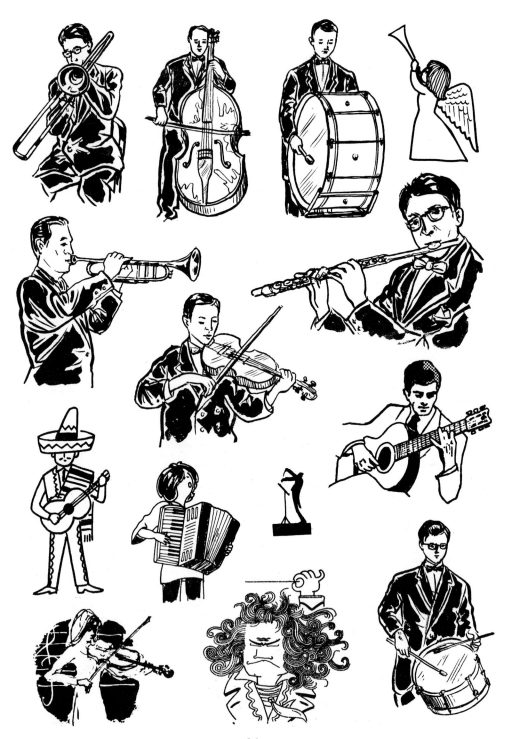

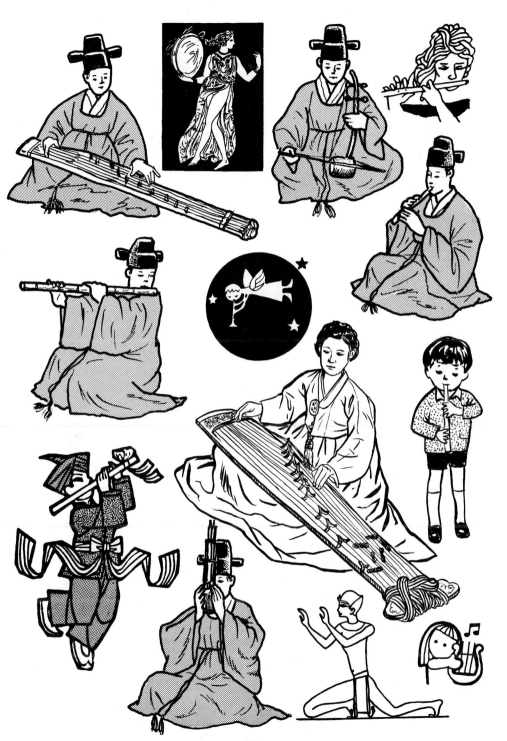

농악

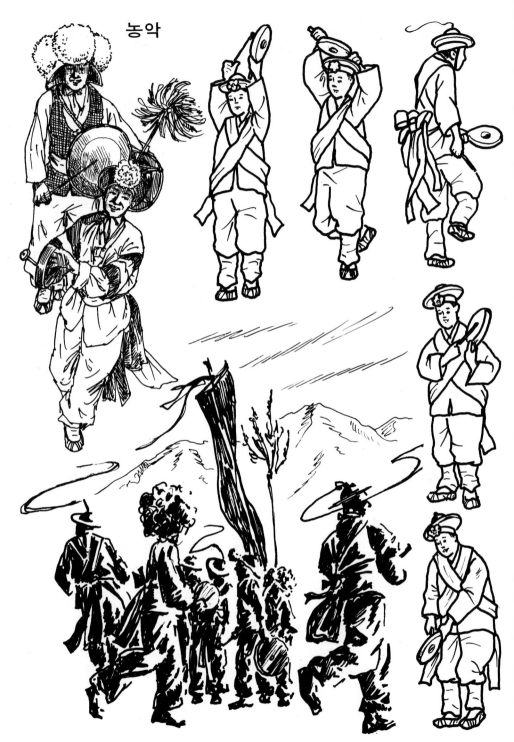

결혼

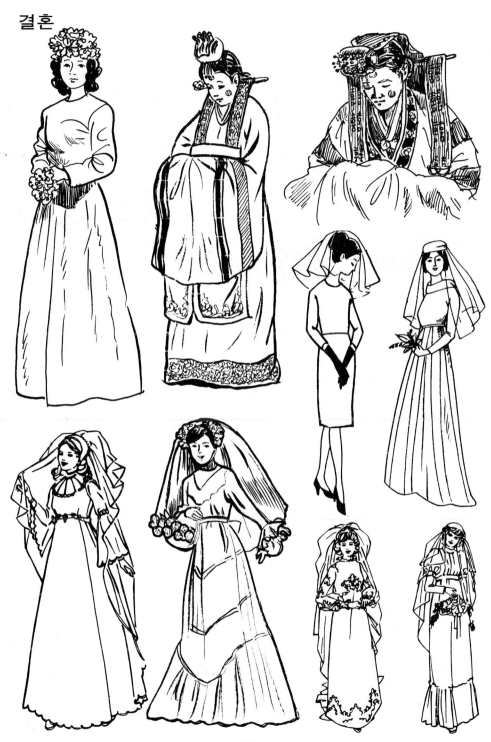

관광 레저

# 군인

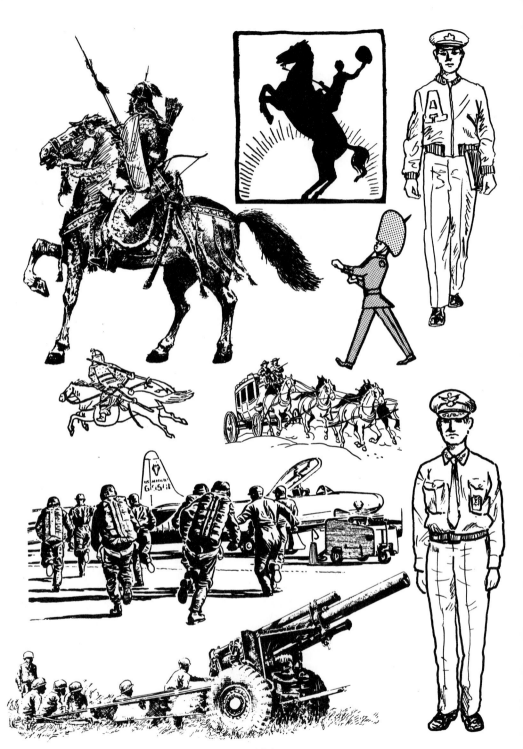

# 인종

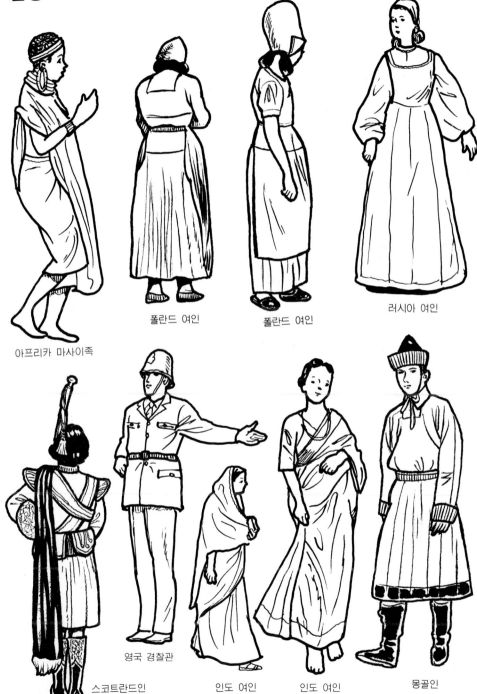

아프리카 마사이족

폴란드 여인

폴란드 여인

러시아 여인

스코트란드인

영국 경찰관

인도 여인

인도 여인

몽골인

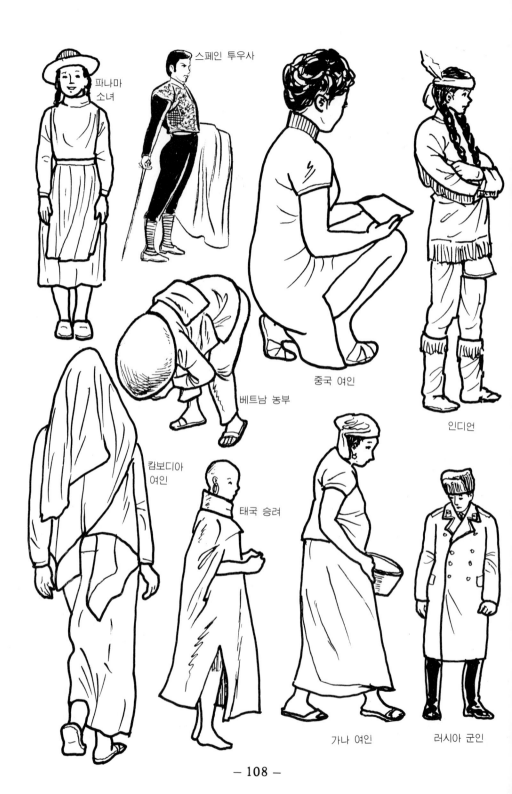

파나마 소녀

스페인 투우사

중국 여인

인디언

베트남 농부

캄보디아 여인

태국 승려

가나 여인

러시아 군인

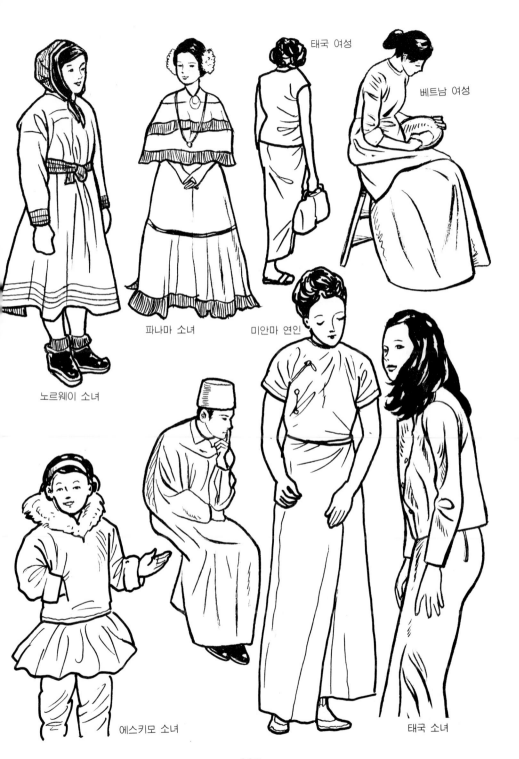

태국 여성

베트남 여성

파나마 소녀

미안마 연인

노르웨이 소녀

에스키모 소녀

태국 소녀

# 종교(예수의 일생)

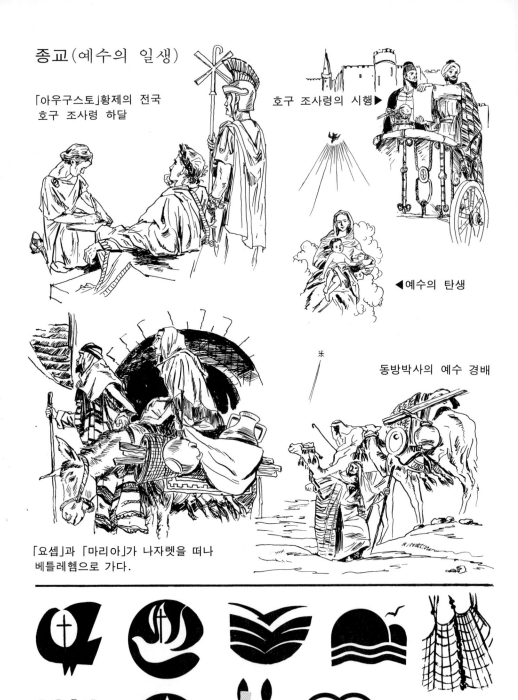

「아우구스토」황제의 전국
호구 조사령 하달

호구 조사령의 시행▶

◀예수의 탄생

동방박사의 예수 경배

「요셉」과 「마리아」가 나자렛을 떠나
베들레헴으로 가다.

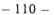

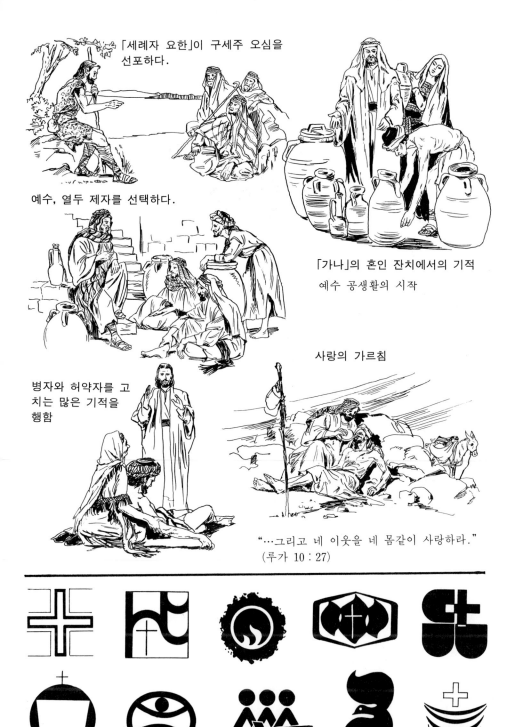

「세례자 요한」이 구세주 오심을 선포하다.

예수, 열두 제자를 선택하다.

「가나」의 혼인 잔치에서의 기적
예수 공생활의 시작

병자와 허약자를 고치는 많은 기적을 행함

사랑의 가르침

"…그리고 네 이웃을 네 몸같이 사랑하라."
(루가 10 : 27)

비유로서의 가르침

양이 드나드는 문

"…아흔 아홉 마리는
들판에 그대로 둔채
잃은 양을 찾아 헤매
지 않겠느냐?"

(루가 15 : 4)

"착한 목자"이신 예수

제자들에게
"주의 기도"를
가르치는 예수

예수의 자비와 정의

간음한 여인의 심판

산상 설교 "슬퍼하는 사람은 행복하다.
그들은 위로를 받을 것이다."

(마태오 5 : 4)

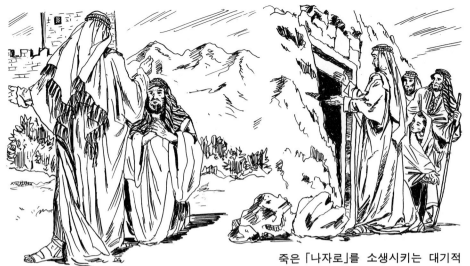

죽은 「나자로」를 소생시키는 대기적

「베드로」에게 교회 통치의 전권을 주다.

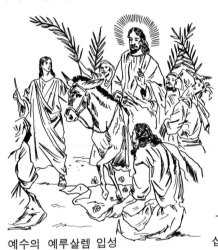

예수의 예루살렘 입성

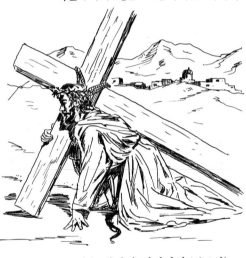

십자가의 길   예수 첫번째 넘어지심 (제 3처

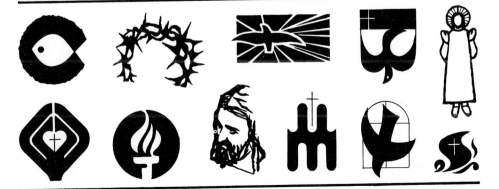

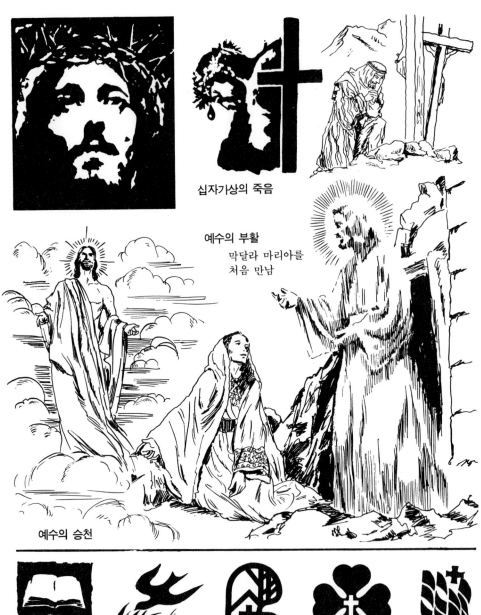

십자가상의 죽음

예수의 부활
막달라 마리아를
처음 만남

예수의 승천

동 물

새

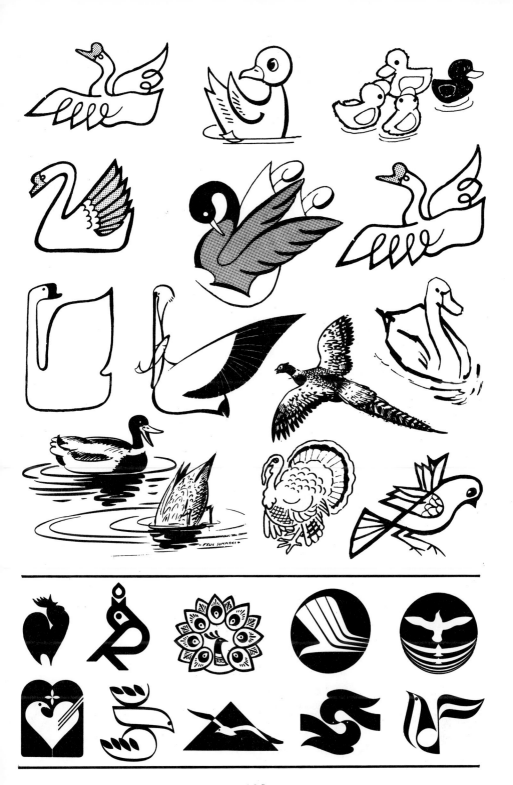

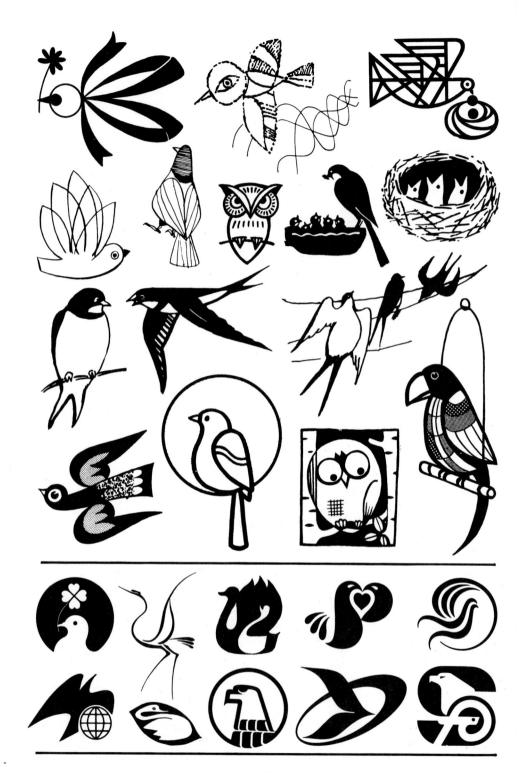

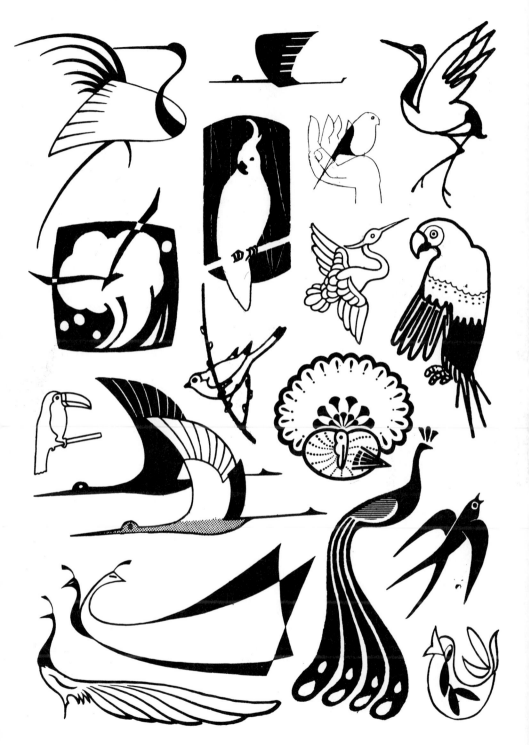

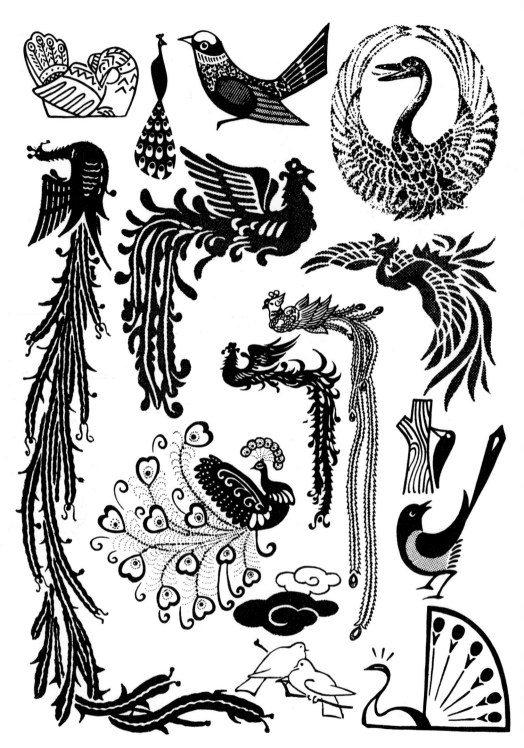

어패류

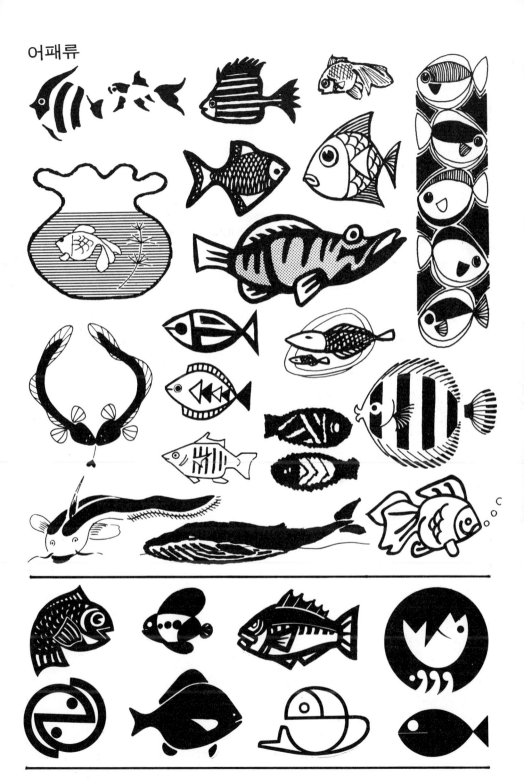

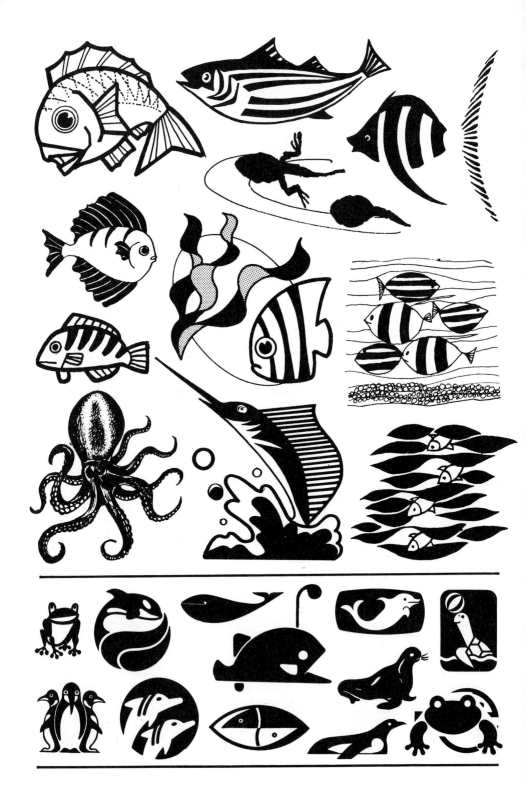

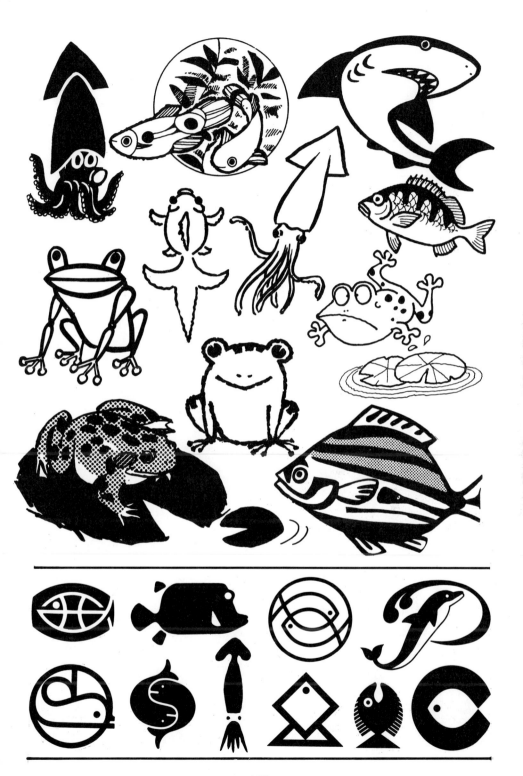

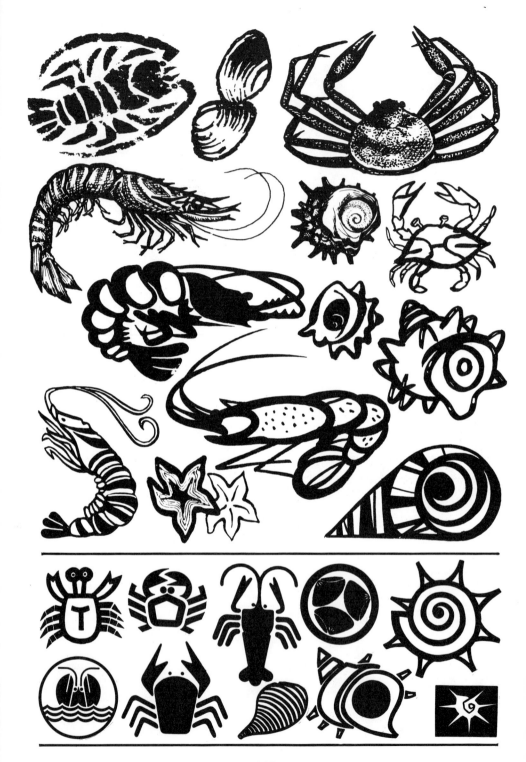

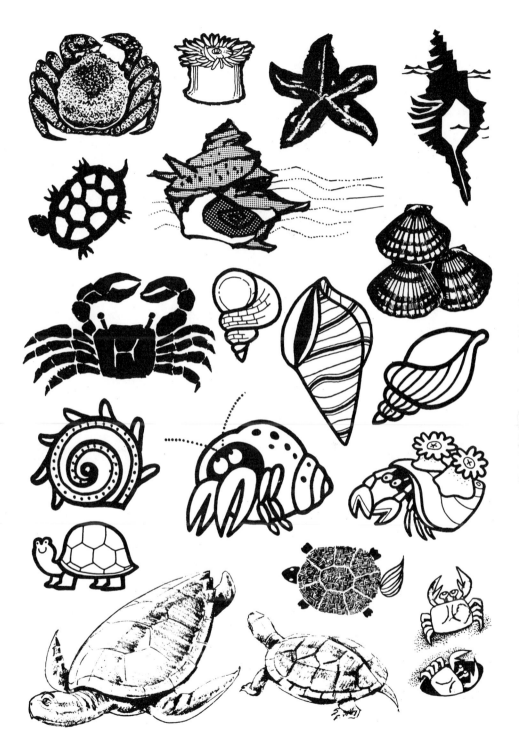

곤충

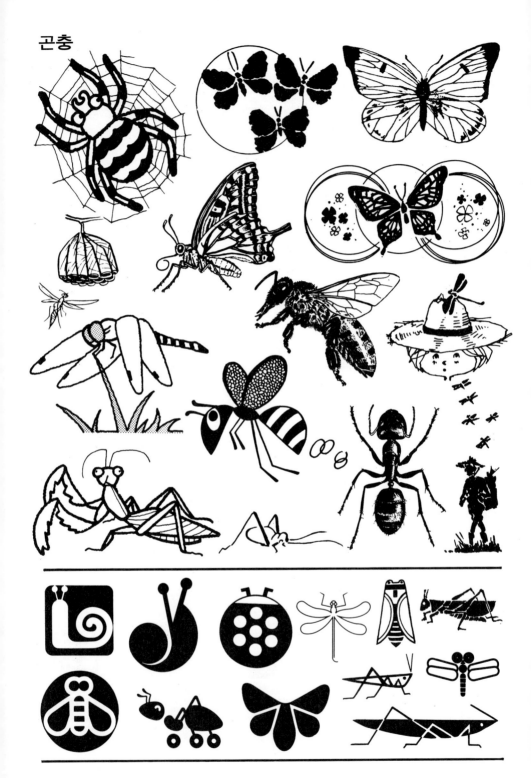

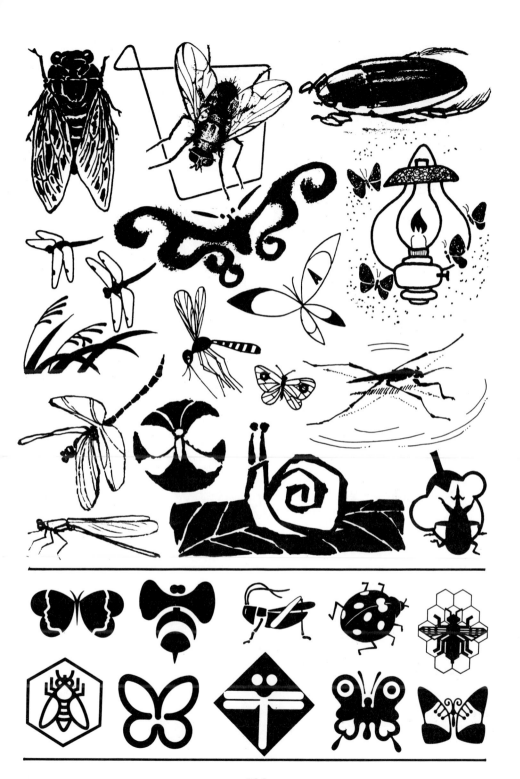

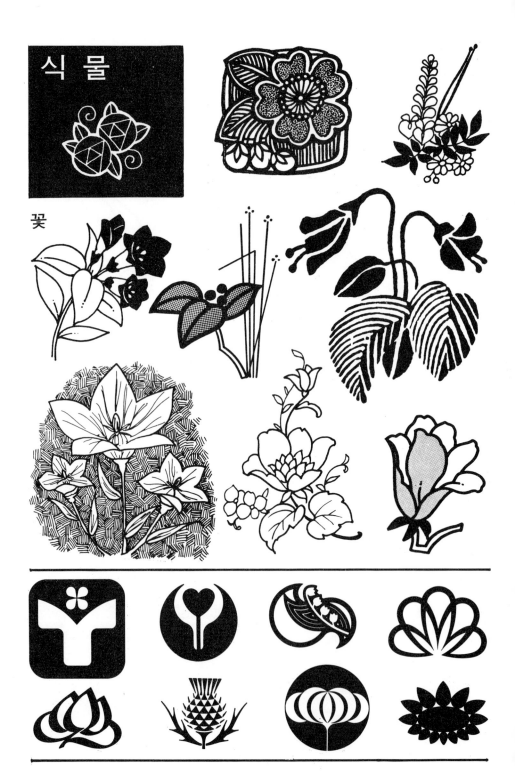

식 물

꽃

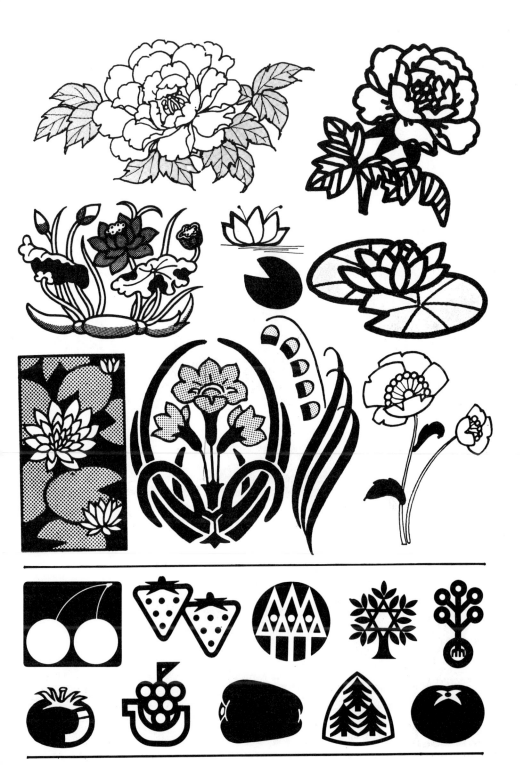

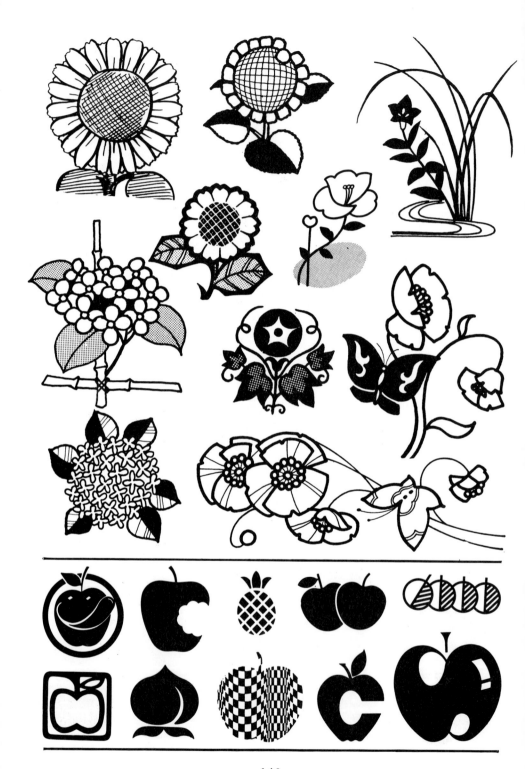

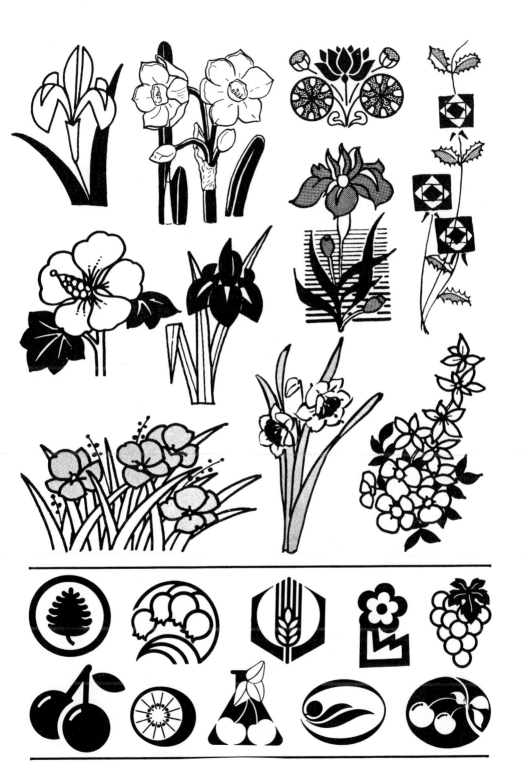

과일

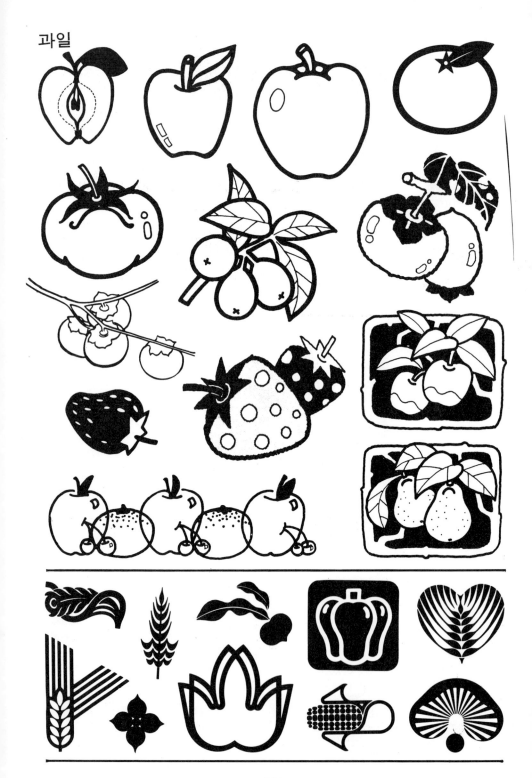

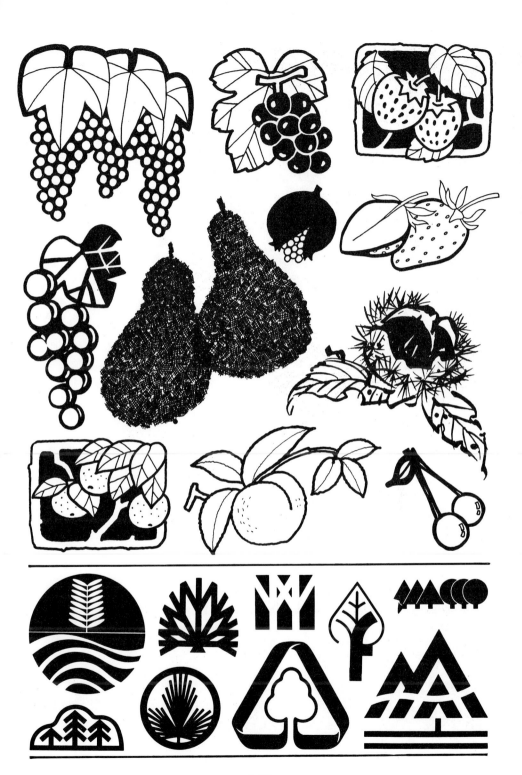

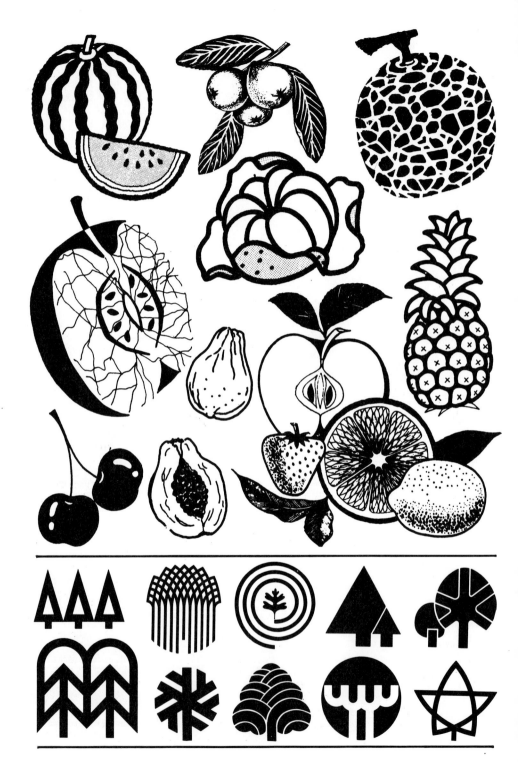

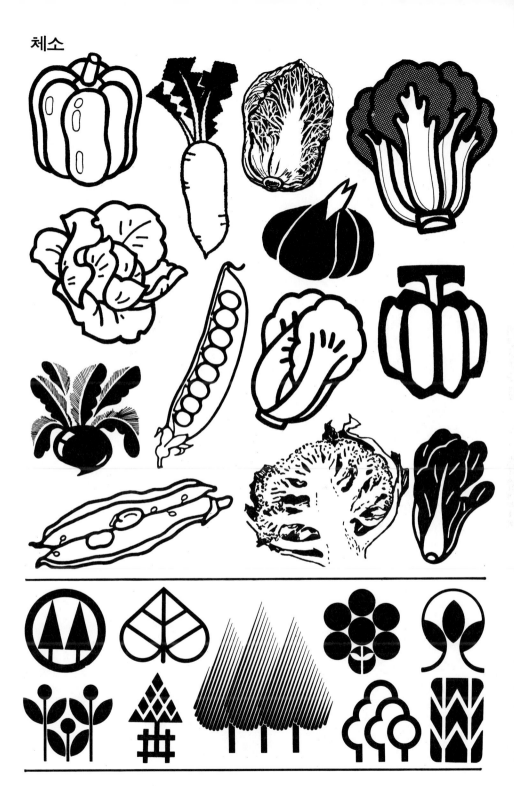

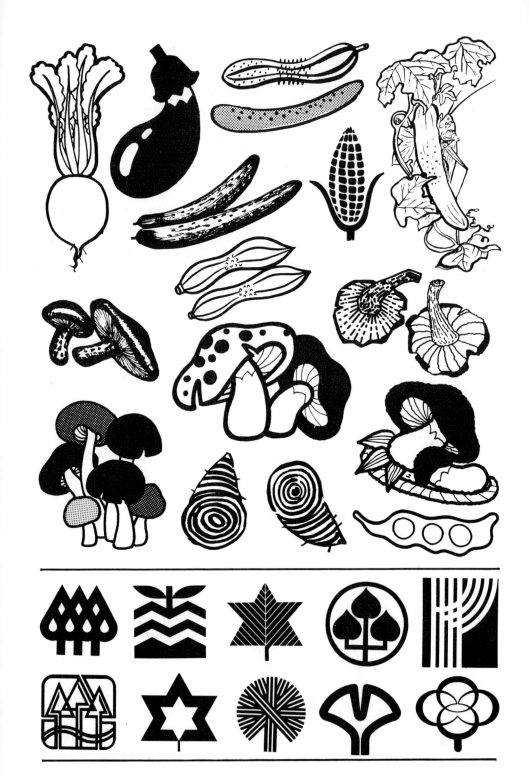

나무

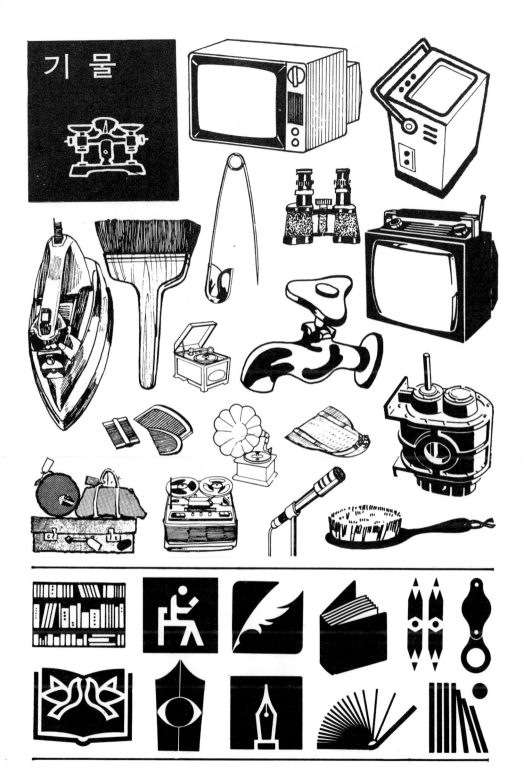

기 물

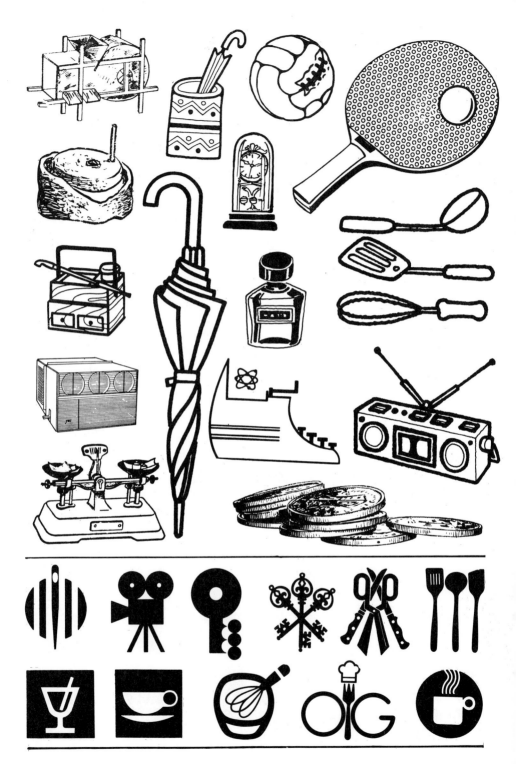

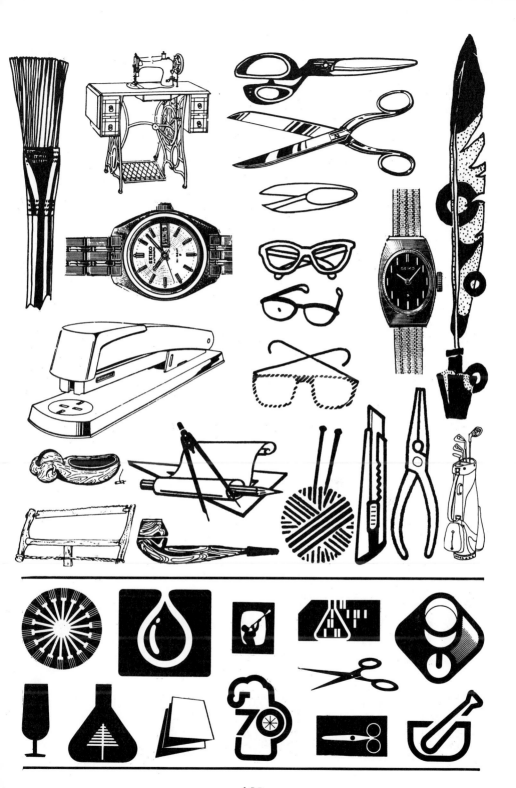

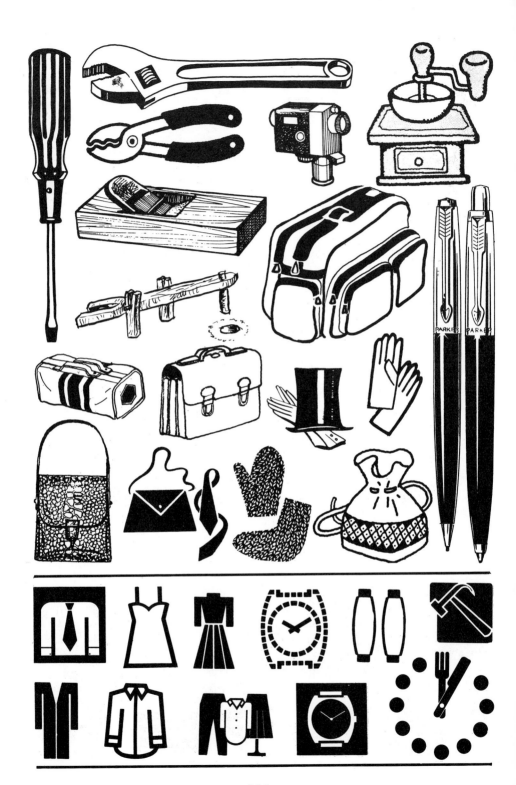

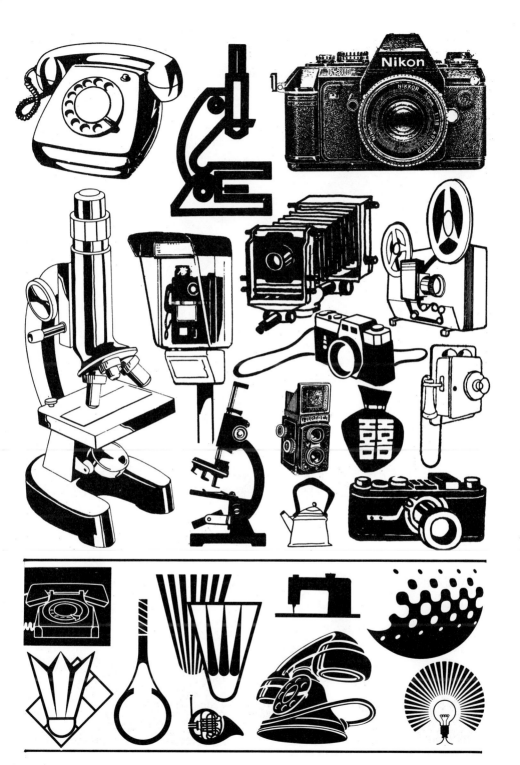

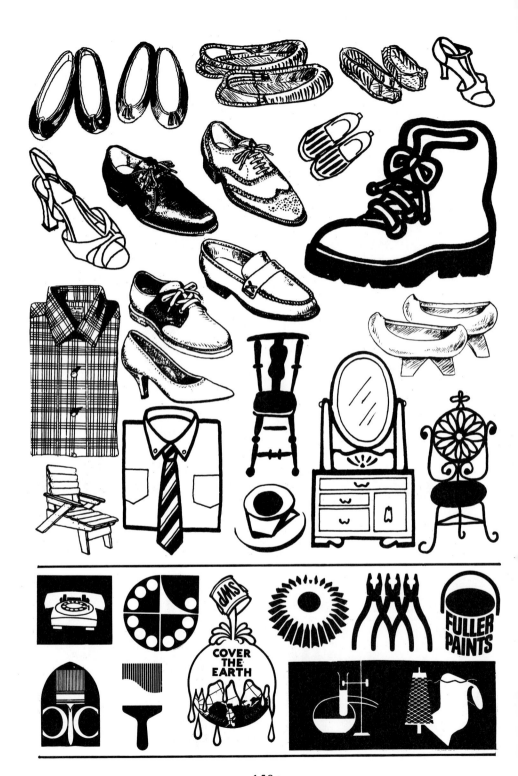

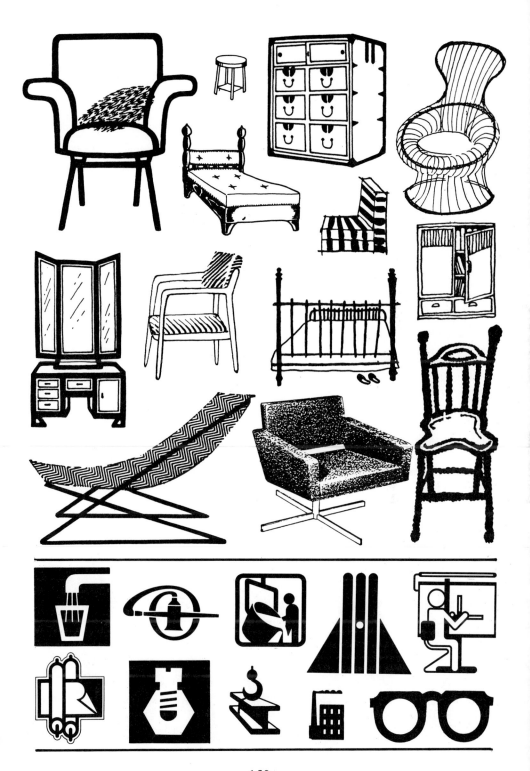

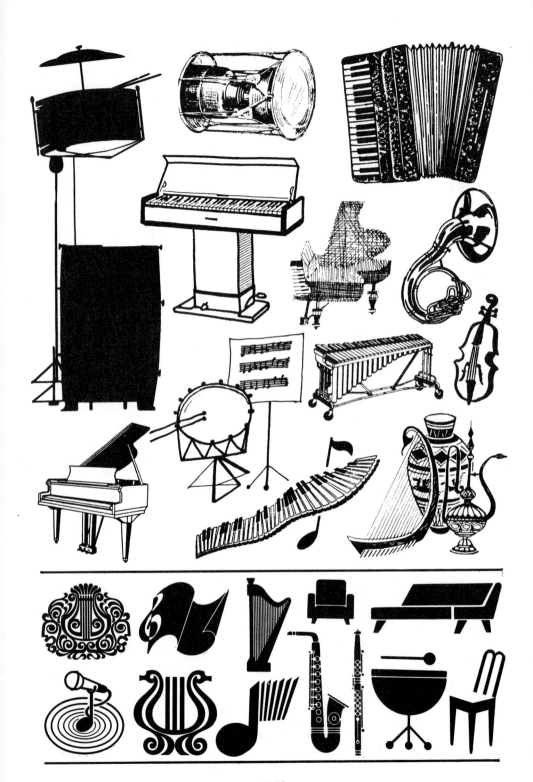

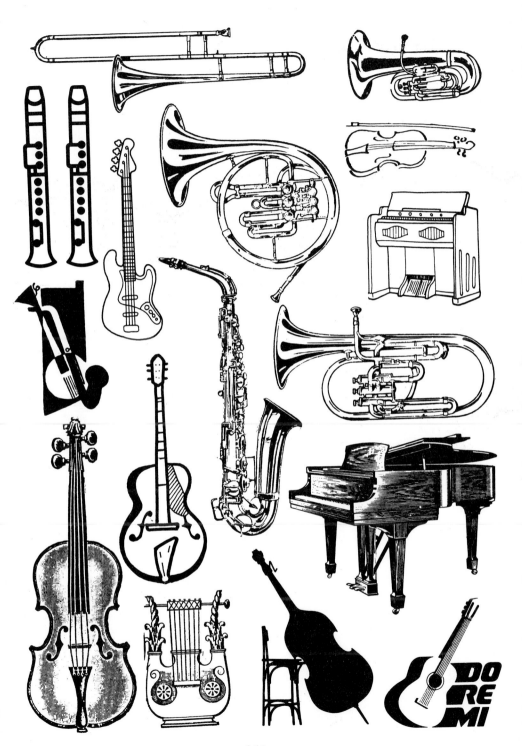

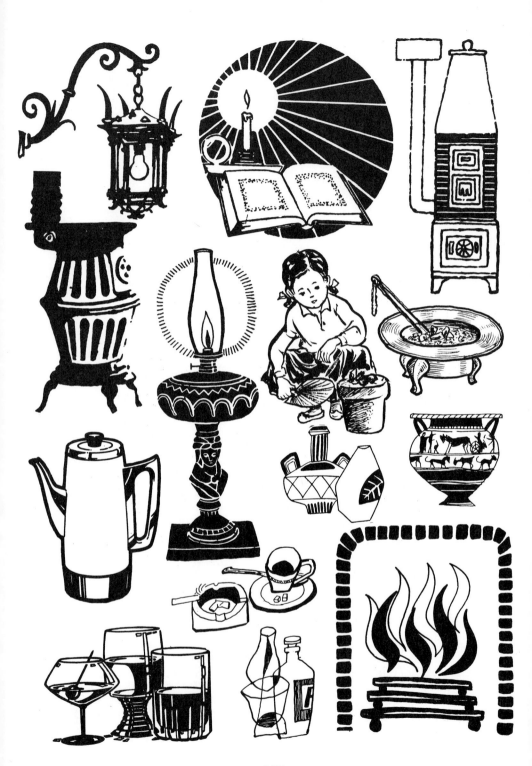

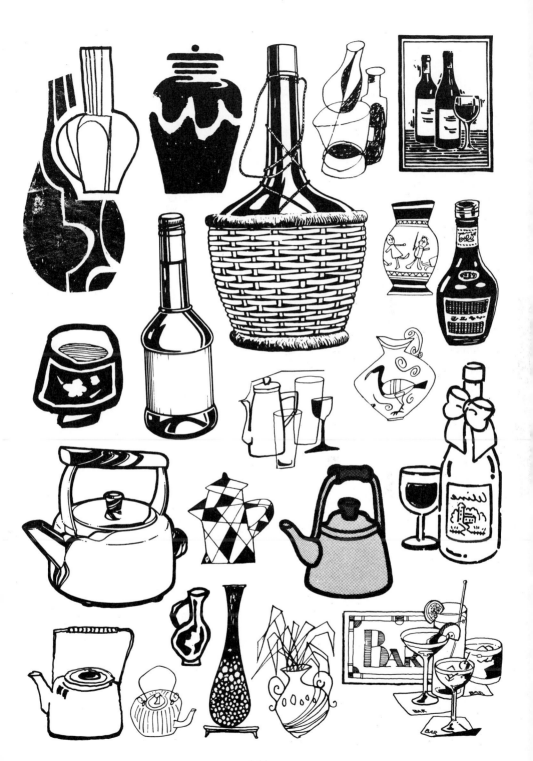

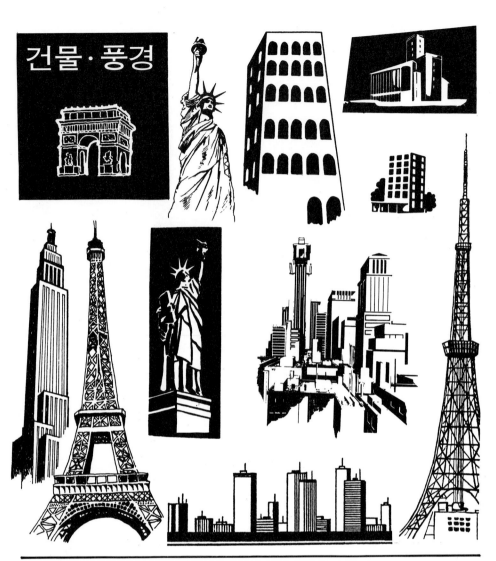

건물·풍경

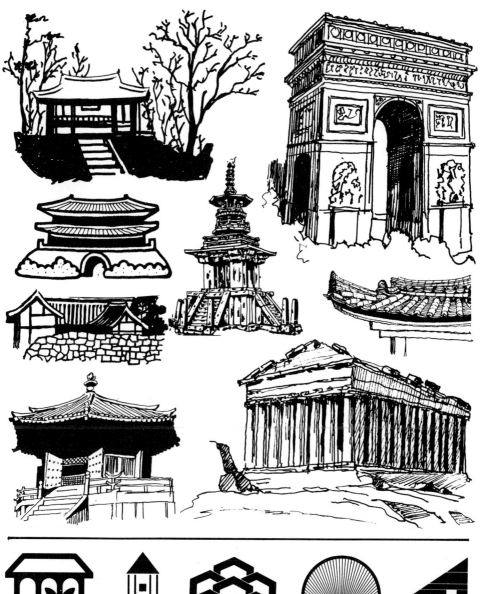

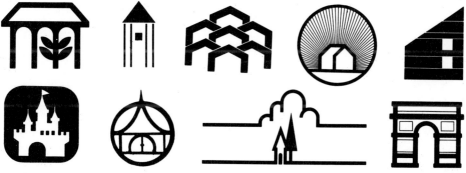

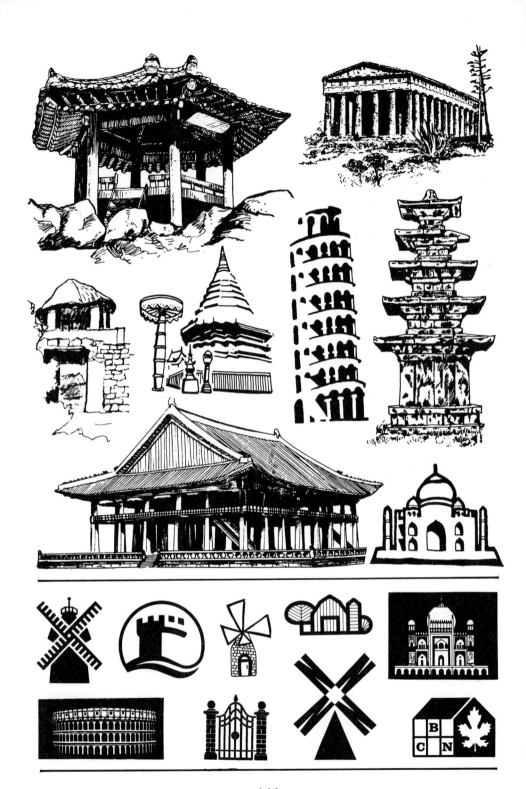

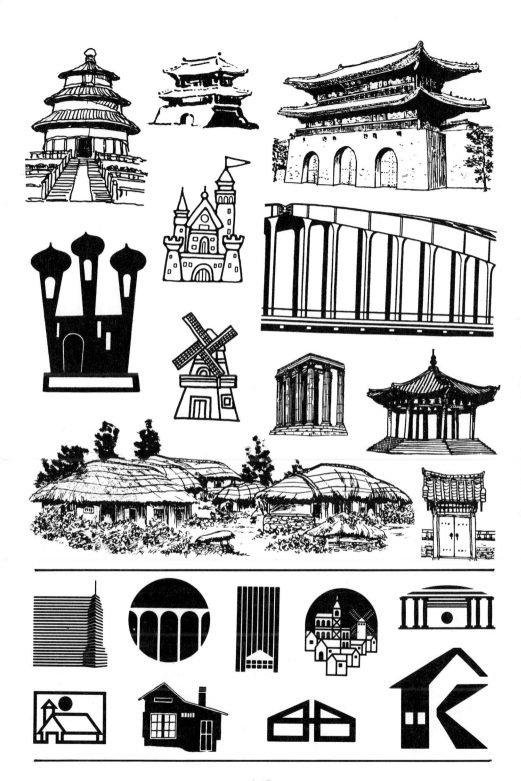

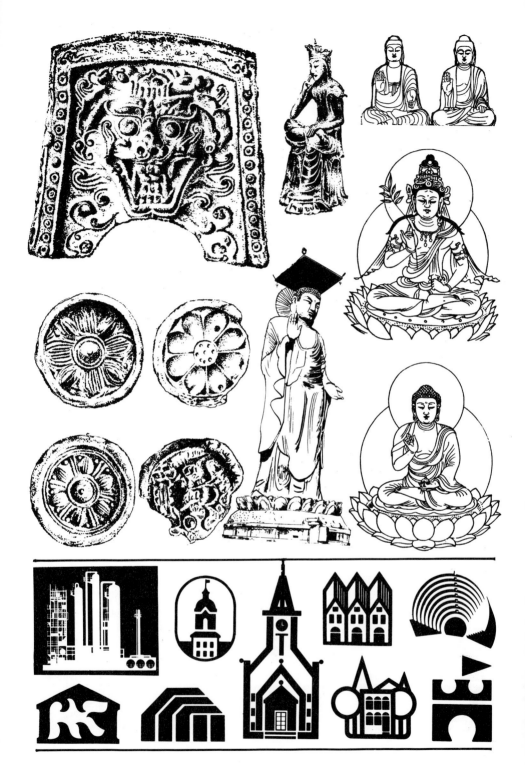

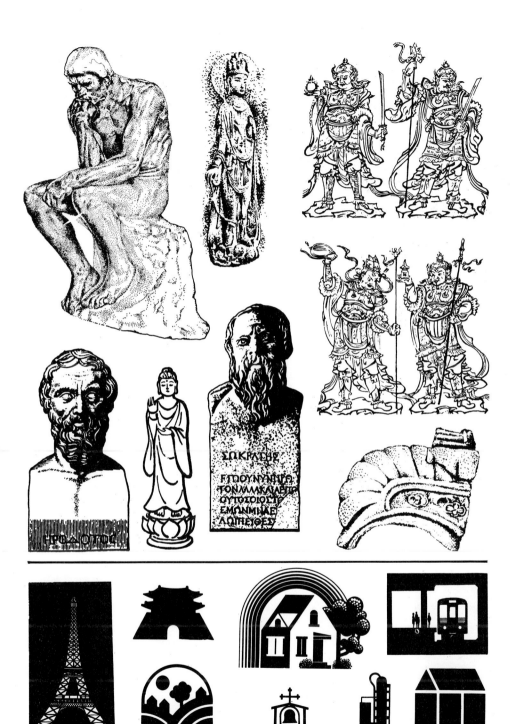

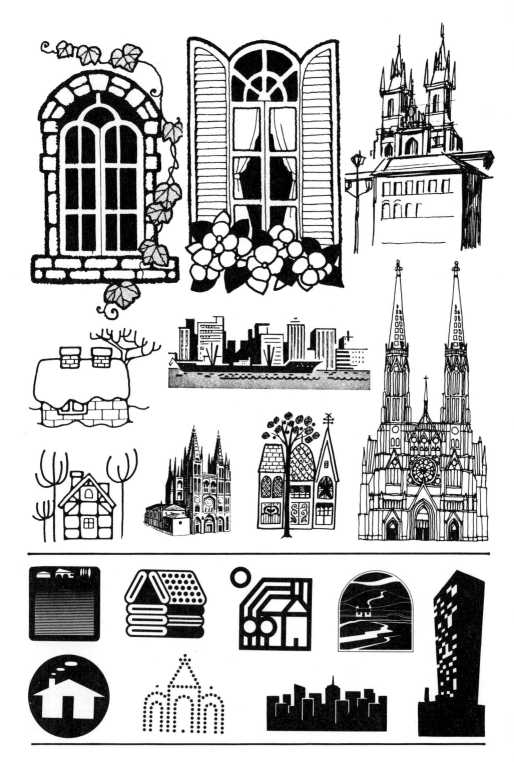

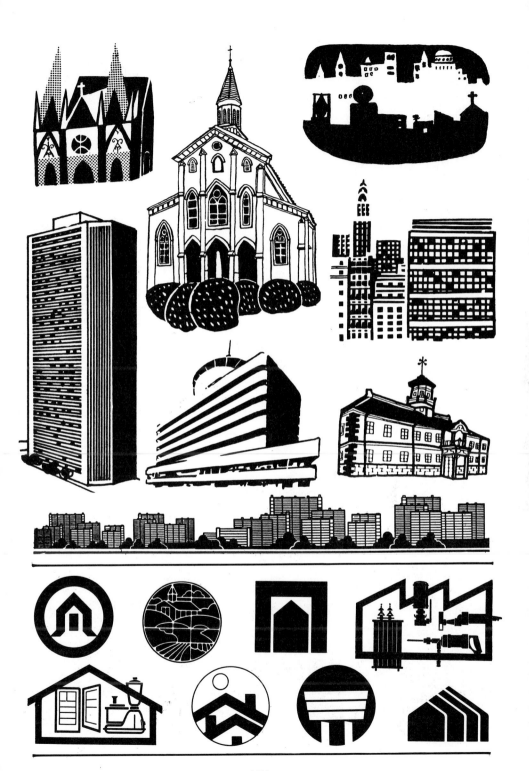

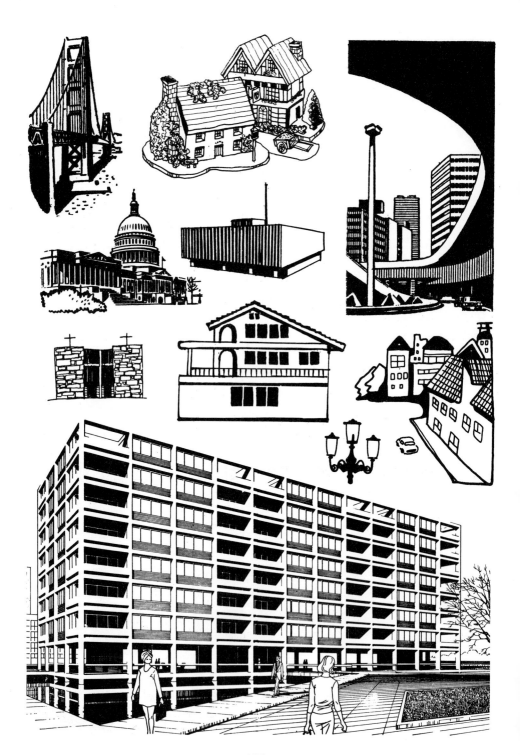

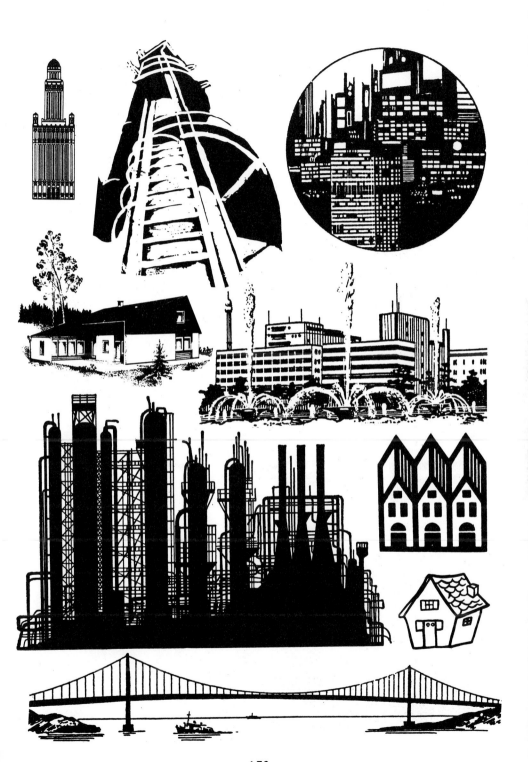

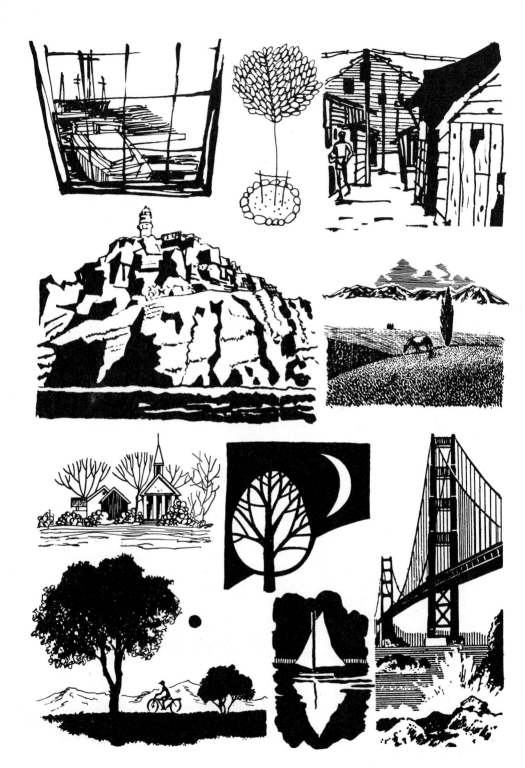

탈 것

# 자동차

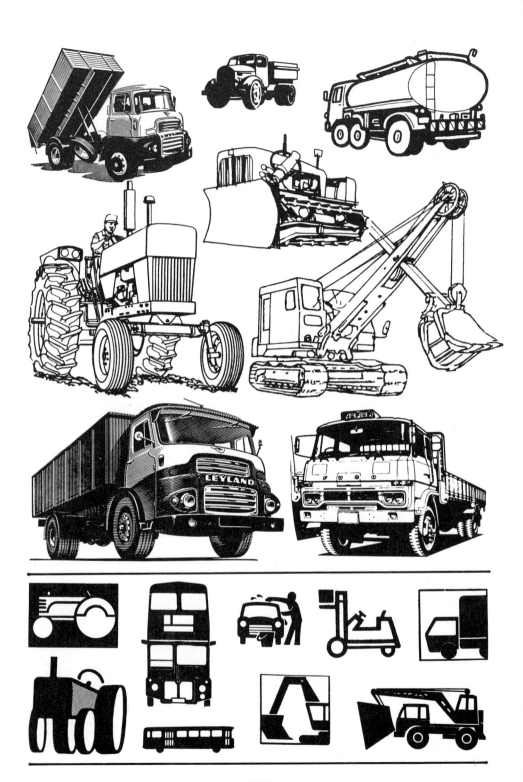

비행기

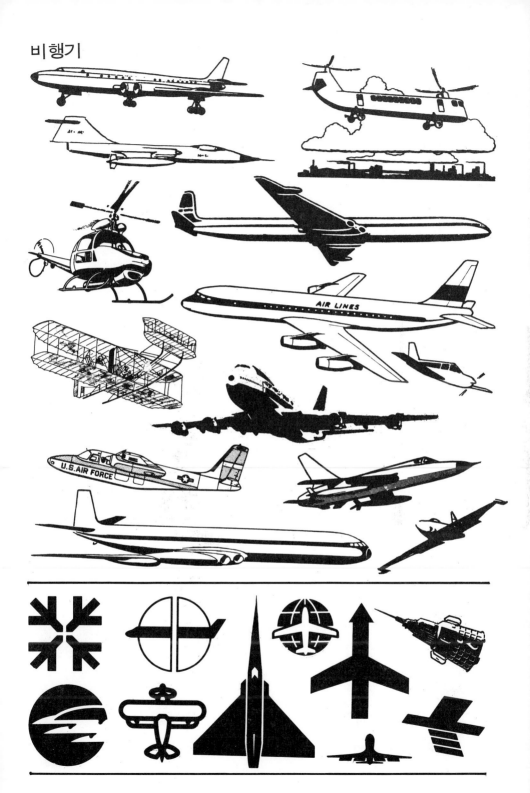

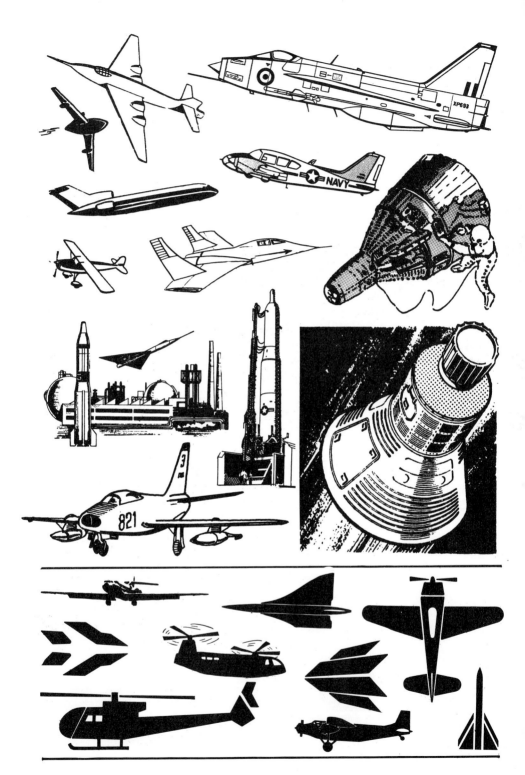

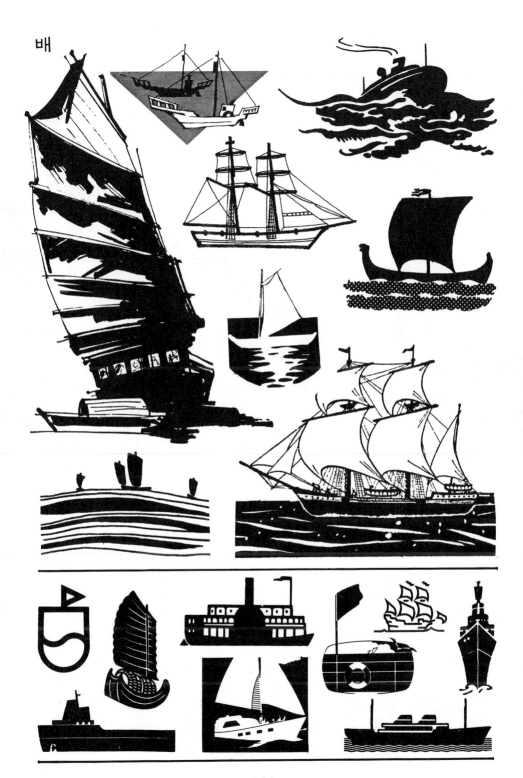

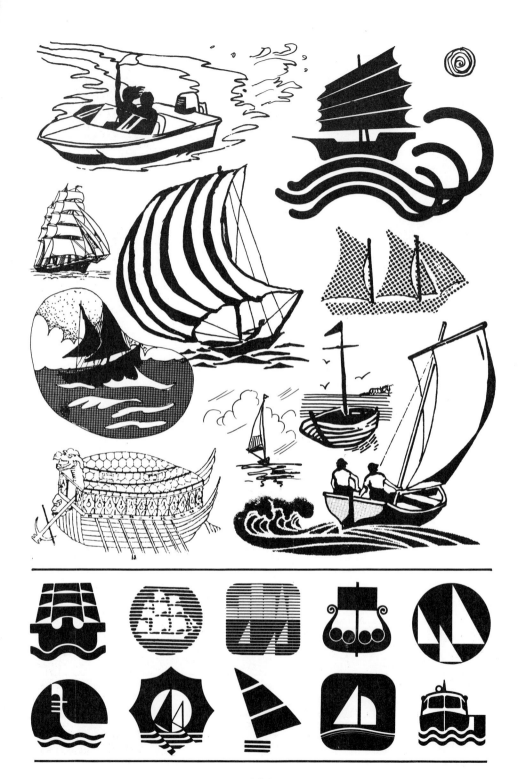

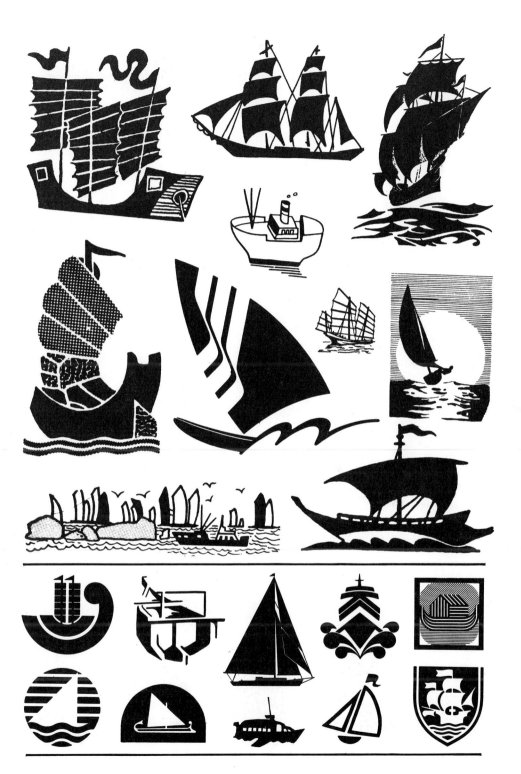

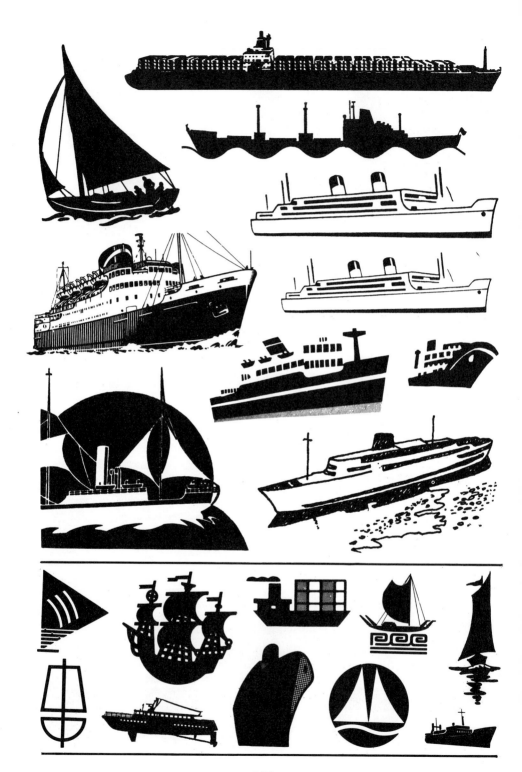

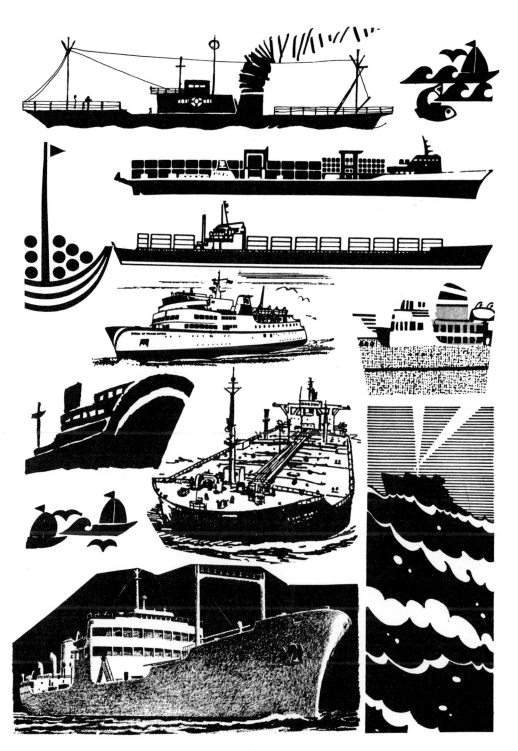

판권본사소유

# 도안
# PATTERN
## ILLUSTRATION

2009년 7월 6일 2판 인쇄
2018년 9월 5일 4쇄 발행

저자_미술도서연구회
발행인_손진하
발행처_오람
인쇄소_삼덕정판사

등록번호_8-20
등록일자_1976.4.15.

서울특별시 성북구 월곡로5길 34
#02797 TEL 941-5551~3
FAX 912-6007

값 : 11,000원

ISBN 978-89-7363-194-0
ISBN 978-89-7363-706-5 (set)